以香養身　以香觀心　以香助人

以香養身　以香觀心　以香助人

傳承歷史香道
創新氣質商道

氣質商道

非物質
文化遺產 香學　香道　香文化

李品端 ◎ 著

智庫雲端

世道存在之氣質

作為「中華香道推廣協會」，對香的文化有著「承先啓後」的責任和義務，不是光只號召香的產業集合在一起大聲說我們的香有多好，大家彼此互相取暖而已，我們必須要留下些什麼~

香的歷史文化傳承至今，就時空現今我們所看到、聞到的，是當下香的本體和當下的味道，但是以往燒了這麼多的香，在宗教信仰和民俗文化上所流傳下來的，是一種看不見的精神意義，這種看不見的精神意義，只能意會感受，稱之為「道」，說它是種無形，但卻實質在影響著我們，「香道」影響著我們的社會意識、影響著我們的生活，這種影響力看不見，但卻實質存在！

　　推行香的市場、推廣香道，一種看得見的叫做「物」、一種看不見的叫做「質」，因此香的本身自己就會說話，它與人的關係自然就能表達溝通，香能透過它的氣味說話，我們能夠接觸到香，與香結緣，並且以香為業、以香為生，能夠身為香文化的產業成員，可說是累世修得的福氣。

　　「香」，用物質的特性來分析，我們看得到的叫做「香物」，看不到的叫做「氣質」；再以文字的組合來理解，香氣的香是「物」，香氣的氣是「質」。這也就是我們協會推廣香道的重要意義，必須是兩個面向同時進取，不論看得見的香和看不見的氣、不論看得見的歷史和看不見的未來，都要讓更多的人可以了解並且容易接觸得到。

　　為了有助香道「氣」質的顯見推廣，協會積極的任務，一要教導大眾懂得品味香氣、提高生活品質，二要教育升級產業商業競爭力，延續香市的「氣」、提升香業的「質」。因此「香道」不只是品味有形物質的香，更是一種無形資產的文化，影響著民間歷史悠久的文化生活，存在於世世代代的生命延續之中。

如今用香的精神意義與生活，已成為一種「非物質文化遺產」，值得大家共同保護持續將它傳承下去，透過書籍的出版發行傳遞分享，把香道「承先」精神文化的知識與「啓後」創新發展的商業智慧，用文字記載傳承下來，也就是「我們必須要留下些什麼？」的最好安排。讓社會大眾能夠藉由這本書來認識香道，與香結緣！

——— 推薦序 ———

香的生活與信仰文化存在之奧秘

魏彰志 逢甲大學 - 通識中心兼任助理教授

　　香，對於台灣民間來說，是生活重要的一部分，臺灣，是多元族群融合的社會，在漢民族方面包含了許多不同的省籍族群，他們在移居臺灣時帶來了自己的信仰，玉皇大帝、三官大帝、觀音菩薩、天上聖母（媽祖）、關聖帝君、瑤池金母（王母娘娘）、福德正神（土地公、土地伯公）等。祭祀活動在台灣更是舉家、全鎮甚至全國共同的活動，如每年苗栗縣通霄鎮白沙屯拱天宮 8 天 7 夜的媽祖遶境，媽祖神轎粉紅小超跑吸引了數萬人緊緊跟隨。不論何種形式規模的祭祀活動，大家手上都會有一支「香」，希望藉由冉冉香煙上達天聽，將心中的祈願傳達神靈。香，代表的是與神溝通的媒介。

民間傳說發明「香」的祖師爺是九天玄女，製香業者尊稱祂為「香媽」。最早的用香，並不是用來禮佛敬神之用，而是做為「藥品」。相傳玄女在未成仙前是個孝女，父親生了重病，無法吃藥與灌藥，於是玄女將中藥材磨成粉末，再用糯米粉和水將其結合，碾成條狀曬乾後，再將條香點燃讓藥氣由父親的呼吸帶入體內，治癒了重病的父親。後來玄女成仙之後，人們藉由「香」把心願傳遞給「香媽」或天上的神靈，於是數千年來就流傳著，只要有香火的地方，神靈就會到來，傾聽民間百姓的願望。

　　台灣民間信仰中認為「香灰」可用來治病主要的原因，是因為製香的主要原料使用了大量的中藥材，根據張恬寧學者考察制香古文獻書籍整理共使用 258 種中藥材，實際常用制香中藥材 25 種，有沉香、檀香、大黃、靈香草(陵香)、香排草(排草)、甘松、木香、甘草、米仔蘭花(花米)、丁香、肉桂、白芷、石耳(石茸)、八角茴香(大茴)、香加皮、小茴香、川芎、山柰、高良姜、細辛、辛夷(春花)、牡丹皮、當歸、安息香、楓香脂等，也因此成為過去「香灰」可用來治病主要的原因。

　　中華香道推廣協會李品瑞理事長所著《氣質商道-香學香道香文化》中，針對信仰的香道、香之源流都做了深入淺出的闡述，讀者可以跟隨李理事長的腳步，一步一步進入香道的世界，瞭解香的文化與奧妙，相信在台灣經由理事長的推動與努力，在民間可以有不一樣的香道文化傳承。

氣質商道再造香業「新山」

吳敏郎　老山香行企業有限公司 董事長

　　檀香木大家對他是神秘，富貴，發想，藥用，芳香，等等的看法或界定，而檀香木的價值在於檀香醇的阿法及貝塔的多少來決定檀香木的好壞。在亞洲，大洋洲，非洲等地均有，品種大約有二十多種。

　　檀香木在中國，是多久以前開始使用，不得而知，但在西元 960 年至 1279 年的宋朝基本上是透過絲路到達中國，在清朝末年東印度公司從中國進口的茶葉超過了 70,000,000 英鎊，以往東印度公司壟斷印度檀香木到中國，商人間為了打破東印度公司的控制，就到世界各地尋找可以跟中國做生意的產品，而檀香木在中國的使用極其珍貴並且廣泛，就成為商人尋找的重要目標。

　　1832 年在西澳洲發現了檀香木，1844 年第一批西澳洲檀香木運了四噸出口，從此開啟了新山檀香木的事蹟。

　　一般人對香只是認為他是一個工具很難了解到香本身的文化內涵及素養，該書作者李品端以簡單生動的文字來介紹香的文化及歷史，而李品端和他創立的「中華香道推廣協會」更是讓我們見識到香的產業不僅僅是製香而已，還能夠把香的文化推廣成為一種知識、一種無形的資產、一種體驗，展現真正所謂「非物質文化遺產」的價值。

學香勤字學

楊智傑　中華香道協會首席調香師

在香學和調香實際教學的過程之中，曾遇到過許多關卡，為了方便讓大家渡過一定會碰到的問題，分享給學香人士一個我個人學習的方法。

學香跟學道一樣通常卡死的，就是死記或是無法在制約下去變通，在變通中而又不背離制約。

香的本質上很難，但也很簡單，只是勤字學。

只是香也算是玄學中的一塊範圍。在侷限之中不逾越侷限，但又要超越侷限。

會類似產生如佛教的狀況「佛心宗(或稱禪宗，講究自身參悟)、律宗(經文戒律)、淨土宗(講究誦念佛號)」。

　　而道教也有類似情況「道-正一」、「經-全真」、「師-淨明」。但是香必須三者融通互為一，因此難就在這，但也是簡單在這。

　　香道可以大部分類「香材、香學、製香」，三者需融通為一。只是這範圍太大，只能勤。

舉例：現在太過於注重視覺外觀香道，這有點類似台灣的道教「太注重外在的視覺表徵」。

（奇怪的是佛家說「五蘊皆空」、道家說「吾不知其名強名曰道」、儒家說「大學之道在明明德」，都是有限制的制約下，於制約當中行無盡藏的順應自然。）

　　但　實質內涵的香學？

　　　實質物件的香材？

　　　實質製作的操作？

　　　通通只有一個字「勤」。

　　而且三者都要學會，才能在這三者的約束(制約)下，行超越侷限的無盡順應自然。

『道』之為何？在於順應事物發生發展的自然規律。人的需求不外乎「平安活著與身體健康」，香不只是香，不只是祭祀宗教用。香之流傳能夠橫貫數千年，其製作技巧與配料的嚴選，都是這數千年所遺留下的「非物質文化遺產」。

　　延續中華文化道統五千年，在台灣落地、生根、發芽，世界上小小一塊三萬六千平方公里的土地上，卻是真正承襲中華香學道統的地方，或許當年就如同客家歌謠中「唐山過台灣 沒半點錢 剎猛打拚耕山耕田 咬薑啜醋幾十年 毋識埋怨」同樣代表的民族文化精神傳承。

　　研習中華道統的香學，從「原物料的篩選與認識」一步步形成手上一支支、一粒粒的香型，不僅自身體悟「知足、知止、知常」，使心神平和，精神得到升華。習香亦有「贈人玫瑰手留餘香」之意，同時傳達自身對於自己的先祖或神靈的敬意，這些都是可以藉由你的雙手親自製作，表達出「你的一片赤誠」。

――― 前言 ―――

香藝是一門職能, 亦能平衡身心職能

潘淑媛 中華香道推廣協會香港分會會長

曾任職香港上市美容化妝品集團香港及大中華業務之營運總監,每日過著「有返工冇放工嘅日子」,終於影響到身體健康,最後身體都垮下來做了個大手術!

令我了解到身心平衡 what life balance 之餘更加要注意飲食上的健康,從原來的工作上退下來學養生學成為養生導師。

作為養生導師和茹素十多年的我,喜歡將健康養生文化推展與愛健康的人分享,同時也是一位佛弟子的我,幾十年接觸宗教信仰的用香都是"拜拜用香",2017 年在因緣之下,到台灣台中結識了神洲沉檀香有限公司董事長陳文

和先生、總經理陳咨榕先生、中華香道推廣協會理事長李品端女士，才真正的認識到什麼是天然香材料和真正的天然香味！

在神洲沉檀香廠內見識到從木頭原料，一直到成品香的出現過程，讓我萌起【如何開始學習香品正確的知識】追尋之路。在我尋香若渴的同時，希望重燃"香"港的香傳統文化，讓香藝文化得以傳承。

在 2017 年數度邀請中華香道推廣協會導師來港分享香藝知識，及後本人與李品端女士商議正式在 2019 年在香港成立中華香道推廣協會香港分會，至今我們計劃把傳統香藝推及至職能範疇，成為香港一個活化行業，讓更多年輕人能夠認識這門技能知識及普及，亦為香港就業市場作一貢獻，並為香藝技能項目制定各種技能、知識等標準及考評基制。

——— 目錄 ———

【總論】 香之本質、人之本心

【壹】 香文化

【貳】 生活的香道

後記

香之本質
人之本心

香

以香養身　以香觀心　以香助人

—————— 第 1 章 ——————
最原始的感官刺激

香是嗅覺感官的一種刺激。

我們的感官除了觸覺之外，最主要的受器包括了眼、耳、口、鼻，分別掌管了視覺、聽覺、味覺和嗅覺。在嗅覺感官的這個部分，我們透過鼻子對於所處周圍環境物質的味道，與自身會產生各種不同的反應，不同的氣味帶給我們對於生理和神經反應不同的信息刺激。

香氣本質具備的生物特性

僅管人類可以分辨出上千種不用的氣味，但是對於氣味的種類卻大致只區分成喜歡和不喜歡的味道而已，喜歡的味道我們稱之「香味」，不喜歡的味道則稱之為「臭味」。因此，我們的嗅覺最直接簡單的感官反應，就是分辨信息刺激，信息良好的氣味感受有吸引人去接近靠近的誘因；不好的氣味信息則令人不舒服而自然遠離排斥。也就可以理解香味或氣味有其單純的特性：

一、香氣具有生物自然吸引特性

例如：花香，就是植物利用香氣招峰引蝶來授粉繁衍生命；動物也是利用氣味來吸引異性動情而繁殖新生命。不論是動物或是植物，香氣的作用都是為了繁衍生命的意義，這似乎代表香氣在大自然中的定理，本就是萬物之中的一種催情的元素。

二、香氣也有物種識別區分特性

例如：動物或昆蟲在聲張自己領土區域範圍時，也是以留下自己的氣味來警告入侵者，做為區域活動範圍界限的識別。

由此而知，我們按照生物和生理自然狀態的解析，氣味是透過我們的嗅覺去判斷接近或遠離它的一種刺激，而感官的嗅覺則有一種「距離測探」的反應，去感受某種氣味的刺激產生吸引我們接近它或排斥我們遠離它的結果。

而「香」是一種富有「距離」且具有「吸引」特性的感官感受。自然吸引人們喜歡，並且主動接近、甚至擁有它。

香與人性的本質關係

既然香是可以透過感官刺激帶給人們愉悅的感受，自然也能給人帶來生理和心理上的狀態產生變化。

簡單說來，香本身是一種有機生物的產物，在大自然中，它本身在生物的特性和自然環境角色的作用關係，是掌控大自然生物「情慾」關係的元素，什麼樣的昆蟲、動物會與什麼樣的植物形成生態關係？什麼樣的物種和什麼樣的物種能夠相互吸引共生或是彼此互相排斥？對於大自然生物之間能夠影響刺激各種動物、植物、昆蟲的行為反應，那麼對於人來說，也就不難理解香之所以能夠如此誘人、令人著迷的原因了。

然而因為人是高等智慧型的生物，有著複雜的社會結構，在香已經普遍融入在生活應用並且衍生出許多功能效用之後，我們已經遺忘了最原始純粹的香，與我們自身的關係本質是什麼了！現在我們在探討香的這件事情，反而常常是由宗教的領域或是文化習俗去反推回來探討香的文化，相對於我們的精神信仰上的一些意義。

　　但是實質上，香的本質是因為具有了某些的意義，對於人有情感上或是精神上（例如：具有催情的作用，同時也能夠帶給人安撫以及安定心神的效用），由於香具有自然天賦的一些功能以及作用，也才衍生成為宗教與文化的意義的。

　　因此，從香的本質來去說明它對於自然環境當中的生物也好、人類也好，它最原始的存在功能，我們才能去感知了解香的最純粹意義。再來，我們去進階探討、認識香的時候，便能理解它為什麼會成為我們宗教文化以及精神生活的重要元素，就能夠更客觀而不過於嚴肅地去定義它或是神化它。真正認識了解香的本質，我們才能夠在香道或香文化的未來教育傳承，有客觀、科學的知識去解讀，了解香與人類社會文化的生活意義，賦予香的應用對於人類的社會幫助。

———————— 第 2 章 ————————
影響人類生活的重要元素

　　探索香的本質，在還沒有從生活、文化、宗教、習俗……等等我們對於香所熟悉的表見去探究香的「歷史」和「起源」，從我們日常對香的所見所聞去追溯香的知識道理以及香的偉大影響力之前，不去神化它或是主觀定義它，撇開嚴肅的理論而就生物原始的本能，香與人之間，其實正因為香的生物特性，是呈現萬物情慾的本質，當人類發現了它之後，香與人的關係，也因為香與人都是同在大自然生態之中不同物種相吸的特性，而產生了「共情」的關係。

成為人們生活社會之中的「商品」

由於人類被香自然地吸引，香對人就具有自然正面的意義，進而也就產生人們對它的需求，為了滿足人的需求，以香做為商品的市場也就應運而生，自然而然也就會產生許多香的商品，以及怎麼樣去製造香這個東西，然後香也就逐漸地變成了我們的生活應用，成為人類普遍需求的商品。

香可以帶給人們產生不同的心情變化，那麼它是有所謂「生活功能」的，可以讓人在生活中增添美好的感受。又既然香能帶給人美好的感受，也就能夠滿足人的慾望，那麼它也很自然能夠成為一種滿足人們慾望很好的一種工具，便可以帶給人們生活上不同的情境，增添生活情趣，改善環境變化，而做為一種工具，為了能夠充分發揮它最好的效用，香又進階成為一種療癒或是情緒抒發的一種不可或缺的生活用品。

當香成為了滿足人類慾望的商品之後，為了增益它的商品價值，開始會在原料的品質變化上更精緻地去追求。

　　除了香本身帶給人的氣味感受之外，香煙的視覺也帶給了人另一種刺激想像。複合了嗅覺和視覺的感官滿足，燃香不僅產生氣味的刺激，香煙繚繞的視覺感官，同時帶給人的心情、心境、心靈也能隨之變化。

　　有了香之後，這種提高人類生活和慾望滿足的趨勢發展，商品化的香提供了我們對於香的製造能力，生產並發展出許多燃香的形式，使得香成為一種生活普遍應用之後，逐漸地變成了我們生活的一個部分，成為人類普遍需求的物質。甚至影響我們的宗教、文化、習俗等等。

文學想像含義,「香」的文字讀音

香在文字寫法以及讀音上面,有非常多的種類跟不同的意義。由於文字的定義上,人類賦予了香各種不同的名詞,也因此就衍生出各種多重的解釋,也產生了各種文化上的不同意義。讓「香」除了本質之外更富有了因為文字解釋和文化認知等等社會性的意義,因為社會大眾的共同記憶而流傳的故事性以及賦予出的神話色彩,也讓我們對於香的這個東西產生了更多的迷思。也有了各種不同的解讀。而讓香更讓人家難以理解,或者是有了複雜的多餘解讀。

比方台語「香」的發音,同一個字形在字音上就有不同種類的聲音念法。像是「香港的香很香」,用台語讀起來,同一個「香」就有三種不同的發音,用在地名上面的讀法,「香港、香山」的「香」同「鄉」的台語發音(hiang);第二個「香」字則是名詞,念法同「香爐」和「蚊香」的「香」(hiuN);而第三個「香」是形容味道,如「聞香、香瓜」的「香」,同「芳」的台語發音

（pang），代表「清芳、清香」的意思。

在文字上面，香的讀音和用法就有文學上的多種意義。可能也是因為大眾對於香的各種豐富的想像賦予了香在文字上的多重含義，就使得古時候的許多文人雅士，也喜歡藉由香來去作為文學創作的題材，像是一些詩詞歌賦等等的。可見香在當時的社會環境當中具有生活上重要意義，藉由文學創作傳承下來的字義，也成為了現今對於香的文化產生非常豐富的想像。

香的傳承史料

　　明代有一本典籍叫做《香乘》，這一本書把古人對香在生活文化之中的應用科學記載下來，不僅把香的原料產區和香的種類細分記載得非常完整，就香的生活知識而言，作者周嘉冑將古代人們品香、用香的生活趣味呈現出來，延伸到天文、社會人文、地理物產、草本植物等等包羅萬象的知識。

　　《香乘》的作者周嘉冑把用香這件事描述的非常簡單，在當時來說，他撰寫《香乘》這本書的原始動機，只是為了滿足他對於香的「嗜好」這件事。

　　在現今看這本書的性質，其實並不像其他偉大的古籍經典，憚述多麼宏觀的生命哲學道理，反而可說是當時的一本實用「工具書」。僅管它流傳至今成為了現今的香典

大乘，在當時來說，作者也是彙集了更早流傳下來的香文化，代表香在古時便已傳承累積了歷久的生活文明智慧，在明代周嘉冑撰寫《香乘》這本書之前，民間便已流傳了非常多的香譜，品香已經是在中國古代的社會當中非常習以為常的生活了。

《香乘》這本書不僅是作者純粹簡單的嗜好呈現，也正符合我們中國人的用香習慣，它就是古人的生活日常，它和宗教上的燒香拜佛並沒有太大的關係，香在古人的社會地位上也並不是什麼特別的聖物，不是只有皇宮貴族才得以品味的一種東西，香在家家戶戶都是日常生活的一部分，燒香品香在古時是不分貧富貴賤都能享受的一件平常事。

香的文化傳到日本之後，日本把香的功能意義更加深化，更加嚴肅將它成為一門功課，也就是所謂的「道」，因此日本的「香道」就顯得格外地講究，不僅鑽研香的氣味，更把用香的禮節步驟儀式化，讓香提升到比生活實用更高層次之上的一種品味境界。

日本的「香道」與「茶道」、「花道」同時發展成特有

的文化，不僅制定成禮，在器具的使用與講究，也形成品味儀式的禮術傳承而成為了一種道統規範。

而今在我們華人世界所提的「香道」，講的比較像是自然風氣，盡是圍繞在生活化的日常，雖然不具日本「香道」有如此戒定嚴謹的精神象徵，但中華文化的「香道」也自然形塑出社會人文的風俗習慣，與民間家家戶戶的日常有著密不可分的關係。

【壹】

香文化

香

以香養身 以香觀心 以香助人

信仰的香道

香扮演寺廟宗教規範儀式的重要角色

　　有持香拜拜習俗的人一定都知道，不管我們到哪一個廟宇，如果要燃香拜拜，第一個上香的香爐，就叫做「天公爐」，也就是拜拜首先一定要先跟玉皇大帝打聲招呼表示敬意，告訴祂你是誰，並且傳達此行的目的，接下來神明才會知道你想要祈求什麼。

　　拜拜燒香的寓意，是藉由香煙裊裊上昇的意象，將心裡想說的祝福或願望，透過香煙傳達至天廳讓神明知道。因此「香」在拜拜的儀式當中所扮演的角色功能是相當重要的。

　　由於「香」在廟裡的廣泛使用且需求大，寺廟文化信仰之中就衍生出許多與香相關的元素，比方香客、香案、香包、香灰、香油錢、香燈腳……等等，同時也自然發展出香的使用規距和禮儀，習以為常演變成為一種宗教信仰的規範。

◎ 比方要點幾柱香？要看廟裡共有幾座香爐，每座香爐分別一或三枝。

◎ 比方上香的順序：首先就是天公爐、然後依序再從主神開始拜起。

賦予宗教信仰衍生的習俗文化風氣

1. 頭香

提到拜拜上香的順序，就不得不提所謂的「頭香」，「頭香」就是每回香爐中的第一柱燃香。

就年月日的時間週轉，每年的正月初一代表著「一元復始，萬象更新」，意味著一切新的開始。所以如果能夠在一年一度的最開始表達對上天的祝福，能夠搶得頭香相對也能夠給予自己平安喜樂的滿足並且順順利利地度過這一年。這不只是心靈慰藉，也是給予自我肯定的一種極大加持。

而一年一度的第一天就是大年初一，因為過年正月初一是每一個年度的第一天，民間的習俗在除夕夜跨正月初一的子時要「拜天公」，天公就是玉皇大帝，亦即是神界的皇帝，因此「拜天公」也就是以頭香向天界地位最高的神祈福。

於是每年除夕夜到大年初一的凌晨，各大廟宇都會有

所謂搶頭香的儀式。為什麼會有所謂的「搶頭香」,也就是人們在信仰習俗上面祈求好運,能夠搶得頭香的人也就是爭得頭彩的意思,代表這一年之中都能夠有好運。

如果在大年初一,凌晨廟門一打開時第一個能夠將香插上香爐的香客,也就是第一個被神明祝福的幸運兒。

從「搶頭香」的習俗之中,我們也不難發現,「香」在我們的宗教信仰和民間生活中所代表的重要性。

2. 進香

在宗教的意義上,拿香拜拜不只是信眾對於神明的一種虔誠敬意,在神與神的信仰傳承和接待禮儀之間,香也極具有重要的意義。

比方說像是台灣的民間盛事媽祖進香,每一年白沙屯媽祖要到北港朝天宮進香;大甲媽到新港奉天宮進香,「進香」這個百年傳承下來的習俗儀式,已經成為台灣最重要的民間文化信仰盛事。

「進香」這個儀式便是以「香」為媒介,交融兩處宮

廟香爐的香火，不論是大甲媽到達奉天宮進行「會香交火」或是白沙屯媽祖到達朝天宮的「進火」(或稱「刈火」)，都是最重要的一項儀式，僅管各有不同字意，但同樣都是以廟內的元神燈引燃金紙，於香爐中焚燒祝禱疏文，再引香爐中的聖火存於香擔中護送回宮。藉由廟裡百年不滅的元神燈與香爐香灰交融的形式，除了連結兩地廟宇和信眾一整年來所累積的福願，透過「進火」為兩地媽祖靈力交互加持，賜福庇佑更遠更多的眾生願念，同時也具有「香火傳承」的意義，連結二地香火同源生生不息，代表媽祖分靈的傳承和追本溯源之意，也和人的宗親血脈代代香傳有著相同的含義。

在宗教信仰上，有非常多的概念含義都是藉由「香」做為一種媒介來呈現示意，如果沒有了「香」，就等於少了宗教上的重要儀式，如果民間信仰沒有燒香的儀式，那麼也就不會有傳統傳承至今的進香活動，沒有了「香」，純粹只有信仰意念也就會讓文化習俗少了重要元素而失去風采。

香之源流

華人社會用香的起源

探究香的起源,在華人宗教神話信仰的流傳是「九天玄女」發明的。

民間相傳有二種的說法,一是九天玄女自己患了疾病,二是九天玄女為了醫治父親的疾病,但皆因為無法吞食入藥,當時的醫生或是她自己於是想到將藥材磨成粉狀捻揉成條,用燃燒出藥香的燻煙氣味方法,才得以吸入藥方,沒想到藉由燃燒藥香,果真治療好了疾病,於是大家便將燒香的這種方式流傳了下來,而九天玄女的身份在道教信仰神話之中本就是仙者,也因此燒香不只成為敬拜

袍，也同時成為敬拜諸神的一種習俗。現今製香產業也都視九天玄女為「仙祖媽」，成為香業製造與買賣行業共同尊拜的神，每年農曆二月十五日，在九天玄女的誕辰這一天，也特別會舉辦慶典來紀念祈福。

不過就社會人類學的觀點，從文化風俗習慣與物產自然分佈的面向來分析，香在中國的起源與發展是有歷史軌跡可尋的。

一、物產自然分佈性

中國早期使用香料的習慣，主要多是以草本植物的自然芳香，藉由花卉香草本質散發的香氣，做成香包佩帶使用，這些花草香料是因為本質的物理性質散發香氣，如果經由燃燒反而是沒有什麼味道的。

真正開始燃香的風氣，應該是自從張騫出使西域，經由「絲綢之路」的貿易而引進的，因為透過燃燒產生香味的香料，多為木本植物，如檀香、沉香、乳香等等，且依地理和生物的物產分佈，中國並不產檀香，因為土壤、溫度、降雨、日照、氣候、緯度等等天然環境的因素，不同

地理位置區域的物產和生物的種類就會有所不同，因此香
的原料物種在不同地方也自然會有各個地方適合生長的香
料物種，不同的物產也會在最適合的地區產出，這是地球
大自然的分佈，所以就算知道有了新的香料，把檀香移植
到中國來栽種，生長的速度、產量以及香味的品質也一定
會比原產地差。

香料的原產地分佈

	名　稱	產　　地
木本植物	檀香	印度東北部、印尼帝汶島、澳洲西部及北部、斐濟、萬那度、新幾內亞
	沉香	印尼、越南、柬埔寨、馬來西亞、巴布亞新幾內亞、泰國、海南島
	乳香	中東、索馬利亞半島
	丁香	印尼摩鹿加群島
草本植物	蘭	中國長江流域
	蕙、芷	中國秦嶺至南嶺間的西南區域
	辛夷	中國長江流域
	鬱金香	土耳其

因此木質香料在中國大量的流傳，理應是當時的「舶來品」，引領燃香社會時尚後，香業的發展開始也向南方地區尋找各種不同的香木，讓香的種類更加多元。

由李時珍《本草綱目》記載有製香的原料和方法：「大抵多用白芷、芎川、甘松、三奈、丁香、藿香、凌香、花椒、辛夷、檀香……為末，以榆皮作糊和劑，以唧筩笮成線香，成條如線也。」便可得知至明代時期已經發展使用非常多種的製香原料了。

二、文化風俗的歷史發展軌跡

中國在漢代之前，祭祀的禮俗，有以燃燒木材生火炊煙的方式傳達敬天之意，當時的焚香是以燃燒牲禮的形式祭天，還不能算是「上香」拜拜的意思。此時香料的使用，主要還是以草本植物的自然芳香，製做成香包佩帶之用。

自漢代開啟與西域的交流，佛教傳入了中國，同時也帶來了新香料，貿易引進了適合引燃的木質香料，並且有了「立香」，擴展了燒香禮佛大量使用的風氣。

　　南北朝時期，宗教改革促使佛教快速發展，同時道教也融合道家、陰陽家的思想演變在此時期確立成為宗教的型態，由於香也是道教儀式的法具，因此香就普遍成為了宗教信仰的儀式，作為人神溝通的使用必需品。

　　至唐代因為各朝皇帝皆尊佛禮佛，香料也就成為南方藩屬諸國進貢的盛品。

　　宋代則是佛教最鼎盛的時期，品香已從皇氏流行到民間日常生活之中，不只有皇宮貴族，品香也成為一般士大夫、文人雅士的一種時尚生活興趣。

　　明代貿易發達又促使各種香料的進口，香的需求與種類的選擇，更廣泛普及於民間個人品香嗜好與生活使用。有關於香的文獻在此時也才有了更多的《香譜》與《香乘》的古籍著作。

其他世界地區的用香文化

　　很有趣的，我們從地球科學的物產分佈與社會人類學的角度來分析香的發展史，其實也能夠看出古代時期的貿易發展，從張騫「絲綢之路」的陸路，到鄭和下西洋的海路，進口香料可說是最重要的國際貿易，香代表中國的貿易地位，是最大的香料需求國。

　　而換一個區域，以世界的觀點，香的起源，不論是印度或是歐洲，都在宗教儀式上具有一定的功能應用，且成為一種必需品。

1. 印度

　　在印度，最早是由佛教徒開始，相傳在古印度時期，當佛陀在講道時，常因天氣炎熱、蚊蟲又多，許多人前來聽道，都感到悶熱昏沈，難以專注，因此信徒便找了有香

味的木材，切成條狀放在容器中燃燒，藉著它所散發出的香味驅除睡意，久而久之形成了一種習慣，延伸後來香煙的氣味也成為佛教修行的一種「結界」，只要進到了有香氣的範圍，身在其中就自然而然會靜心下來，離開了香氣就好像到了外界又回到世俗。

2. 歐洲

而歐洲，天主教也有用來裝木炭的香爐法器，當教會在做彌撒時，神父會舀一勺乳香撒在燃燒的木炭上在聖像前做薰香的動作，也是藉由香料的燃燒香氣，做為安定心靈的祈禱儀式。

法國人用茉莉、薰衣草等各種天然花卉磨粉製成香料。

英國人盛行洗完溫泉後點上一枝清香，藉以消除疲勞、解憂煩。

德國人點香並非宗教傳統而是用來舒解壓力。

儘管西方香料的製作材料和作法和東方不盡相同，但

現在歐美國家流行點香已成為一種時尚，受到世界各地越來越多文人雅士、藝術界、學術界的喜愛而提升了香的層次，成為一種生活品味，一種雅趣，甚至也演繹成《芳香療法》、《木香療法》等養生功能，這似乎又和古代原始藥香相契合，而且越精緻、越多樣化。

3. 阿拉伯

阿拉伯的香料大多也是用於薰燃，但是除了香料之外，還有各種類型的香水、香爐以及噴灑香水時使用的特殊噴壺。

在宴會、貴賓來訪以及婚禮喜慶中，有特有的使用習慣。聚會席間，會將燃燒香料的爐器遞給每一個客人，讓所有參加者薰香。薰香儀式會有兩次，第一次代表迎賓歡迎，第二次就表示聚會即將送客結束之意。

此外，阿拉伯人也常用香水滴在朋友的手背上，以示友善分享的生活含意。

阿拉伯人使用香料的種類和應用非常廣泛。沉香幾乎

是全民皆用的普遍香料，每年消耗的沉香數量驚人；安息香的市場在鄉村；乳香則是富裕者的日常消費品；由多種香料調配而成的香脂和混合香料更是都市人的鐘愛與時尚流行。往往在阿拉伯世界的社交場合活動中，空氣中會瀰漫著天然香料芬芳的氣味，總是帶給人們難忘深刻的印象與記憶。

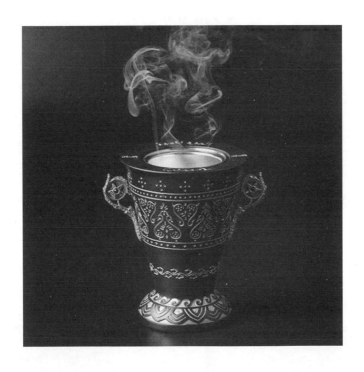

—— 第6章 ——
香的歷史與文化

巫覡文化之焚香雛形

　　巫覡文化的發源自遠古以來就有，且在世界各地都有不同巫覡文化的發展，巫覡是指具有超自然能力的人，能夠與神靈溝通，古時日常生活依賴巫覡進行占卜、天文、治病……等，其地位之顯要，在帝王政治時期封為重要官職的角色，負責祭祀禮儀之工作，屬於專人、專職、專官、皇室直轄，地位僅次於皇帝。

　　例如我們熟知的姜尚(姜太公)、姬旦(周公)等……都算是周朝時期輔佐文王、武王的巫覡，同時也扮演軍師的角色。

巫覡職掌範圍：

（以「山、醫、命、相、卜」為分類）

1、山與卜：環境、氣候、地理；

2、醫與相：醫藥、科學；

3、相與卜：祭祀；

4、山、命、相與卜：天文。

也就是這些職掌的內容而發展出「香之功用」的來源。在當時的煉丹，引香入藥，即為醫藥、科學領域的相關範圍。

自遠古時期到近代，以中國為主的巫覡文化，操作上多半都會與「水、火」兩者為元素，而「火」則更是比水常用。不論焚香祈福或是煉丹，實質上也必須用到火加熱或燃燒。

由於對於香之藥用研究，才進一步延伸出如何用香的「焚香雛形」。

　　再往前時代推演還可以推演到「甲骨文時代」，甚至是四千年到五千年前的新石器時代末期的「良展渚文化」。

　　甲骨文時期常以龜甲或鹿骨放在「燃燒的木柱烘烤」，以龜甲、鹿骨受熱裂開的紋路做為占卜的依據。

　　而龜甲或鹿骨經由火烤，其實也會散發氣味。

　　而其中若是取自麝屬動物的獸骨，其實還是含有部份香氣。這與「易經河圖-玄武、洛書-龍馬-鹿」，以及中醫藥典裡頭的「龜鹿雙寶-如龜鹿二仙膠」亦有關聯。

「良展渚文化」的「蒙古包形灰陶薰爐」

歷代的用香文化

一、漢代

「絲綢之路」開闢了西域貿易之路，將香料傳入中國，當時所稱「異香」被視為珍品的原因有二：

1. 藥用：藉以「焚香消毒環境」與「內服人體醫療」之功用。

古籍張華所著之《博物志》記載：「漢武帝時，弱水西國有人乘毛車以渡弱水來獻香者。帝謂是常香，非中國之所乏，不禮其使。留久之，帝幸上林苑，西使千乘輿聞，並奏其香。帝取之，看大如燕卵，三枚，與棗相似。帝不悅，以付外庫。後長安中大疫，宮中皆疫病。帝不舉樂，西使乞見，請燒所貢香一枚，以辟疫氣。帝不得已聽之，宮中病者登日並差。長安中百里咸聞香氣，芳積九月餘日，香由不歇。帝乃厚禮發遣餞送。」

2. 祭祀與舒緩壓力：以香為天子祭天「禮敬天地」之
用；另外，皇帝後宮與皇帝寢宮「薰香」，以間接壯
陽之用。

漢代用香的記載更多見於東漢時期，應劭《漢官儀》
記載：「尚書郎有女侍史二人，皆選端正，從直女侍執香
爐燒薰從入台護衣。」晉·王嘉《拾遺記》卷六記載，東
漢靈帝在西園建裸遊館，盛夏與宮人游此「宮人年二七已
上、三六已下，皆靚妝，解其上衣，惟著內服。或共裸
浴，西域所獻茵墀香，煮以為湯，宮人以之浴浣。」

是故自西漢、東漢開始，用香就盛行於官場與貴族，
為一種奢華的生活表現。

而漢代開朝之謀士，張良、蕭何，原本亦皆為術士
(巫覡)，自漢武帝時期之「道家的觀念」即廣泛顯見於生
活當中，相傳漢武帝好薰香並信奉道教，因道教傳說東方
海上有仙山名曰「博山」，武帝即遣人專門模擬傳說中博
山的景象製作了一類造型特殊的香爐。

漢代劉向《香爐銘》描寫這種器具：「嘉此正器，塹
岩若山。上貫太華，承以銘盤。中有蘭綺，朱火青煙。」

李尤《熏爐銘》:「上似蓬萊,吐氣委迤,化白為煙。」

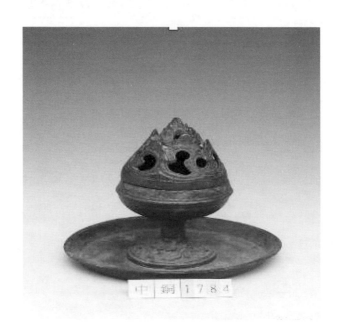

「博山爐」為漢代最具代表之用香器物

　　而漢朝文景之治或蕭規曹隨,都是獨以「道家休養生息、清靜無為」的方式畜養國力,甚至延續至今的「儒、道」思想生活態度仍一直影響著東方。這其中最重要的關鍵,即是「休養生息、清靜無為」,其實這也跟「穩定心神」有相關聯性。

二、唐宋時代

自漢代之後到魏晉南北朝時期流行「熏衣」開始，宮中的文化逐漸影響流行至民間，人們開始把「用香」視為文人雅士的風習。把愛香當作美名，到了唐宋以後風潮更勝。

唐朝開始步入大量使用沉香與其他香材，由（王維、李商隱）；五代十國（南唐李後主）皆是延續唐代用香最具代表的人物。

唐代文人雅士間盛行焚香與鬥香，同時在吟詩作詞之間便有許多以香為之風雅的表現。

當時除了流行由西域進口的「異香」，特別是檀香、沉香非常受到歡迎以外，在百香之中的「降真香」能堪稱為"諸香之首、帝王之香"，其香韻多變，也有著一藤五香之名。

「盡日窗間更無事，唯燒一炷降真香。」
「紅露想傾延命酒，素煙思蒸降真香。」

由這兩段詩詞，分別出自於白居易以及原為道士的詩

人曹唐，便能體會到唐代當時對於降真香的偏好。

而煙燒直上如同通天，並感引鶴降，也是道教中修行、祭祀中常見香品。

到了宋朝就真正是更展現出用香的「輝煌時代」，也因為宋朝是特別重視「文官」的制度，普遍文人官員生活的習慣，除了權貴之間的交流思想品味之外，為了舒緩心情與壓力的需求，使用沉香與其他香材就會「爆量增加」。

而文人官員平日「以香養心」的生活方式，很容易影響百姓中的商人，當商人看到這優雅的品香文化後，除了一同附庸風雅，更是看到「貿易」的商機。

這些商人為了這商機，開始大量收購與販售沉香以及其他香材，收購與販售則必須有雇用的「商隊去運送」、「工人去採集」等等，甚至還需要「店鋪銷售」，因此還需有「專業店員」。

這讓一般平民百姓更加容易去接觸到這些香品及香料，而造就出宋朝用香與品香的「輝煌與揮霍」年代。

這就類似現代「貴婦團、團購」的概念，當一有部分貴婦或某一團體對某種產品或活動有興趣，連帶地就產生「羊群效應(從眾效應)」，也就是現代所謂的「流行趨勢」。

宋朝與香有相關故事最有名的兩個文人雅士：

1、蘇軾：

《沉香山子賦》是蘇軾為他的弟弟蘇轍在六十歲生日而寫的，蘇軾寫了《沉香山子賦》給蘇轍後，蘇轍和了一篇《和子瞻沉香山子賦（並序）》：「仲春中休，子由於是始生。東坡老人居於海南，以沉水香山遺之，示之以賦，曰：『以為子壽。』乃和而復之……」。

這個記錄下了蘇軾當時被貶官「海南島」，取得「海南沉香」太容易，於是隨便出手就能送給他弟弟蘇轍一塊「海南沉香」當做他六十大壽生日禮物的情形。

2、黃庭堅：

在《香乘》第十七卷載有「黃太史四香」，即「意和香、意可香、深靜香、小宗香」。所稱黃太史即是黃庭堅。另有「香之十德」亦是黃庭堅所述之流傳，說明香的十個好處：

<div align="center">

感格鬼神　　清淨心身

能除污穢　　能覺睡眠

靜中成友　　塵里偷閒

多而不厭　　寡而為足

久藏不朽　　常用無礙

</div>

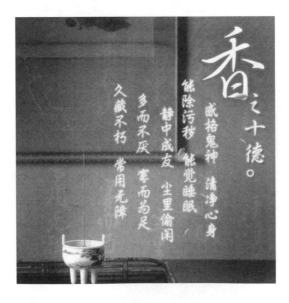

宋朝汴京「清明上河圖」

北京故宮原版

三、元、明、清

自從漢代開啟陸路的絲路，到了元朝其實也開啟了「海運」。但因為元朝版圖之大，橫跨歐亞，陸路貿易之通達發展更為興盛。

元末清初的羅貫中於《三國演義》第七十七回，其中有一段關於沉香木的紀錄：「操愈加恐懼，遂設牲醴祭祀，刻『沉香木』為軀，以王侯之禮，葬於洛陽南門外。」除了間接印證漢朝時期即具有沉香的輸入，但也印證了「元末明初」時期也是有沉香的紀錄。

到了明朝，「鄭和下西洋」真正開啟了「海上的絲路」，除了海外沉香大量「進貢」朝中，亦要滿足民間貿易商人的需求，因此做為國際貿易與貨運交易的重要地理位置角色，當時廣東以香為名的地名城市居多，原因就是為了應付海外沉香大量進貢，而成為交易或國際貨運跳板港口。另外福建沿海也是類似情況，因此也開始有許多移民到南洋的華人，就是為了貿易時能夠掌控原料供應地的發展。

由於對於海外沉香的需求，自明朝開始中南半島、南洋群島已開始大量採集沉香。同時中國本土屬於『莞香種』的沉香樹，到明代時期已經瀕臨絕種，到了明末時期便真正已經砍伐殆盡「完全滅絕」了。

到了清代中葉，野生海南只剩少量香材存放於皇宮(紫禁城)，已無原生樹可採集。

由於海南沉香所屬的「海南、貴州、雲南、廣東、廣西」範圍，至明代末期野生樹種已完全絕跡，而「香材」則是到清代完全消失。

這都是因過度開採，野生海南沉香現在可說已經「完全絕跡」，現今人工復育的香木已不復野生沉香的香韻和其藥用之功效，或取而代之只能品味其他物種原料之香品。

科舉制度之香案禮儀文化

在中國文人的心目中，將「焚香」視為雅事，上至達官貴族，下至黎民百姓，不僅是民間，官衙府第也處處用香，甚至「接傳聖旨和科舉考試」也要專設香案。

禮部貢院試進士日設香案于堦前主司與舉人對拜此唐故事也所坐設位供張甚盛有司具茶湯飲漿至試經生則飲硯水人人皆邇席之類亦無茶湯渴則飲漿乃防飲幕及供應人黙其吻非故欲困之乃防氊幕為之防私傳所試經義蓋嘗有敗者故事為之歐文忠有詩焚香禮進士徹幕待經生以為禮數重輕如此其實自有謂也

中國古代的科舉制度始於隋唐，「貢院」即相當於現今的「國家考場」，高等考試最終通過「殿試」錄取成為「進士」。進士中的第一級(第一甲)取三名，依序為狀元、榜眼、探花，其次還有第二甲與第三甲同為進士。

當禮部貢院在舉辦「進士」科舉考試的那天，都要將「香案」擺設在階前，經過科舉考官與多位舉人對拜之後，再進行考試。

在科舉場上焚香，用以表示對「先賢聖人」、「文化知識與禮儀」和「應試者」的尊重。

因此自唐代科舉制度開始，於貢院設香案焚香的儀式，逐漸演變成科舉時代特有的文化現象和禮儀。

當古代學界與官員對香的這種高度肯定態度，也更確定了「香的文化地位」，又保證了它作為「精英文化與精神文化」的品質。同時也把香納入了「日常生活」的範疇，而使它不只有局限在祭祀、宗教之中，這對香文化的普及與發展都是至關重要的因素。

【貳】

生活的香道

香

以香養身　以香觀心　以香助人

香品

　　燒香除了拜拜之外，擴及到我們的生活領域，到達所謂「品香」的一種層次，就是應運出「香道」的素養文化，提升了我們的生活品味。那麼，從生活的品味素養來對應我們該怎麼用香？就會有「人」的多種需求欲望與「香」的不同種類效用，相互之間產生出安定、療癒、靜心、情緒、想像……等等各種交織組合的香品知識應用。

　　那麼，應該要怎麼樣使用香呢？怎麼應用香為我們提升生活的安定和品質？在這個篇章我們就進入到香的生活應用基本的認識。

香品的分類

識別香料香材製作成的香品,市面上最基本的分類,可按照香品製造加工的不同方式,分成「硬腳香」和「軟腳線」。

1. 硬腳香與軟腳香

「硬腳香」就是一般拜拜普遍所使用的立香,有竹枝做為香腳支撐,將香料黏於竹枝香腳上曬乾成形的商品;「軟腳香」就是沒有香腳做為內腹支撐,直接將香料做成香糰後以手工搓揉或機壓塑形而成的香品。

2. 線香

香料在製成香品使用時,為了能夠讓它達到最好的燃燒時間和香煙味道的延續性,成形的香品大多是做成「線香」的形式。「線香」,顧名思義若不是以直線就是環線的形狀來成型商品,同時也利於保存。成形直線的香品最大

宗的就是立香，但也有排香或臥香，環線形狀的有盤香、香環、香鐘等等。

3. 其他

當然，也有不以線條形狀成形的商品，比如香塔，或是原料形式的香粉用以"篆香"來品味，甚至是拿來品味"隔火薰香"用的原塊香木。

香的商品種類

認識了香品基本的種類區分之後，我們在生活實際上接觸的香品買賣，你到了香舖店，一定不會跟老闆說：「我要買線香！」老闆也不會問你說：「你要買軟腳香還是硬腳香？」（這真的是太外行了）

老闆一定是問你：「你要買沉香還是檀香！」

再來你們彼此在杳品的溝通上，一定也是：「做什麼用？燒多久？喜歡什麼香味？……」等等之類的。

因此我們在市場上可以看到的香品種類，普遍有哪些品項？也就是在一般香舖店可以直接買到的香品，簡單區分如下：

1. 立香：一般普遍做為拜拜用途的香，以竹枝透過黏著劑沾上香粉後風乾，能夠插入香爐內直立的香。

2. 貢香：就是放大版的立香。經常在寺廟香爐中央所插最大支的香，常見為 2 尺長度，形體較粗，可延燒時

間較長。

3. 臥香：沒有竹枝內腹香腳，完全以香粉純粹成形製作，外形的製作和立香長得很像，但長度比較短，以 5 寸、7 寸、9 寸為多，因為有別於立香有竹枝做為香腳支撐固定之用，燃香時需藉有香具承載使用。

4. 排香：由沒有香腳的數枝香排成而製，於祝壽或喜慶時使用，婚禮使用排香有祝福夫妻齊心之意。

5. 盤香：算是縮小版的香環，因為盤繞的長度較短，重量較輕，形狀就如蚊香一般，使用時不會像香環那像有自然垂墜的狀態，燃燒時間較短。

6. 香環（環香）：製作線香時將它盤繞成一個圓盤的外型，使用時是以懸吊的方式，自然垂墜成一個螺旋，焚燒香環的過程就像一個完整的圓，象徵圓滿、團圓。古時候，通常燒完一捲香環約 12 小時，因此人們在早晨外出工作時，會先到廟裡祭拜神明，並點上一捲香環祈求順利平安，晚上回家時又會到廟裡再點上一捲新的香環感謝神明庇佑並且祈福闔家團圓。現今

大多數的香環製作，一捲香環燒完約 24 小時。

7. 香鐘：可以說是巨型的香環，懸吊在廟宇中會更顯現莊嚴。古代因為交通與通訊並不發達，當家中有人要出遠門，便會到廟裡為其點上大尺寸的香鐘，可連續延燒 7 天、15 天、30 天，以祈求親人平安歸來。

8. 香塔：將香粉原料揉成香糰後，利用手搓或是壓模做成圓錐形塔狀的造型。不同於線香細燃的特性，焚燒香塔時香氣濃郁，擴香快、範圍廣，常做為空間氛圍營造薰香氣味使用。

9. 香粉：最基本的製香原料，不同原料的香粉有不同的味道，經由不同比例混合也會產生不同的氣味。品玩香藝的人會依照自己的喜好，用香粉製作香篆品香，或是混合不同香粉調香製作合香（或藥香）。

市場大宗分類:沉香與檀香

　　從日常生活懂得燒香拜拜，再入手到品香「香道」的這門學問，除了必須對香的種類有所認識，了解如何選購之外，我們所買回來的香品，是什麼製做的？有關於原料的範疇也是一門重要的學問。

　　一般通路易接觸到的香，基本上就是我們所講拜拜燒的香，最普遍經常使用的香料來源，主要分為「沉香」與「檀香」兩大類。

一、沉香

　　沉香別名：蜜香、沉水香、棧香，英文名 Chinese Eaglewood, Wood of Chinese Eaglewood. 認識沉香首先必須先導正大家對它的認知錯誤，沉香常被大家誤以為是某一種樹木。事實上沉香並非是一種香木，而是特有的香樹品種沁合了該樹種分泌出來的油脂（樹脂）成分和實木成分的固態凝結物。

　　沉香是生長在熱帶雨林的瑞香科喬木，一種瑞香科沉香屬的植物，這些樹種會因為自身病變或是外力傷害，例如：蟲咬、細菌侵蝕、動植物碰傷或雷擊等自然災害而進行自我保護，分泌內聚一種油脂而「結香」。其中因為自身的病變而引起樹脂分泌導致結香，也就是說沒有通過外力使香樹受傷而結香，這樣的就叫做「熟結」。

　　沉香能夠自然結香，其生長環境氣候、緯度、土壤是最大因素，普遍生長在東南亞地區為多。

　　沉香的氣味之所以獨特，係因這種喬木受到外傷後真菌感染刺激後，會大量分泌帶有濃郁香味的樹脂，生成的樹脂經過幾十到上百年慢慢形成，甚至上千年的水淹土埋、腐爛凝結，並受各種環境、氣候等多種因素的影響，最後形成品質高下、形狀各異、香味獨特的沉香。

1. 水沉與板沉

　　沉香又因原木感染或受刺激程度不同而產生分泌樹脂的差異，就結香密度質量而區分有沉水之等級，受到重複刺激或傷害的喬木，自我保護分泌的樹脂較多，由於產生

的油脂密度高，含有較多樹脂沉香喬木的質量密度會大於水，因而會沉入水底，故稱為「水沉香」。

受到較輕微天然災害的沉香樹，分泌較少樹脂，結合木質後的質量比水輕，仍然可浮於水或半沉於水，則稱之為「板沉香」，按照等級又分特板沉、上板沉、中板沉、板沉。

一般油脂含量有 25% 以上才會沉水，沉水等級的沉香製香容易點不著火，主要原因也就是因為油脂太多，缺乏木質的成分而不易燃燒，透過外觀的識別可以看它的油線，油線或有粗絲及細絲，野生沉香除了油線外，不會有白色木質。

在世界上很多地方，沉香木是珍貴的香料，由於水沉香的數量極為稀少，價格極為高昂，幾乎很少人能聞的到，故中國俗語有謂「一兩沉香一兩金」之說。

2. 土沉

只要是沉香的產地都有土沉，土沉係因沉香木結香後一直到死亡，沉香木掉落在地上，經過千百年的掩埋，腐爛碳化，油脂醇化形成的一種物質。

土沉的質地與結香度與油脂密度有關，結香度低的土沉，因為含有較多的木質，所以質地比較脆，而高油脂密度的土沉，質地就非常堅硬。

土沉基本味道就是帶涼跟甜，它不像生結的味道，具有變化層次轉化多變，香氣比沉香更為濃郁。

　　天然野生的沉香，即將從地球上絕跡。1995 年華盛
頓公約將沉香納入《瀕臨絕種野生動植物》的保護名單
內，所以沉香隨著年代的增長，沉香的價值日益珍貴。

二、檀香（學名：sandalwood）

檀香是檀香科、檀香屬的一種半寄生性植物，原產地為印度，後隨佛教來到中國。

檀香木生長緩慢，芯材中散發淡雅清香，經久不散，故名為檀香。

古籍中提到有：真檀《本草綱目》、白旃檀《楞嚴經》(白檀)，皆代表它在歷史很久以前就已開始普及應用了。據古代醫學記載，檀香是一味重要的中藥材，歷來為醫家所重視，謂之「辛，溫；歸脾、胃、心、肺經；行心溫中，開胃止痛。」外敷可以消炎去腫滋潤肌膚，熏燒可殺菌消毒，驅瘟闢疫。

品種質純正的檀香是一味中藥材，分為檀香片和檀香粉，放在專用的檀香爐中燃燒，它獨特的安撫作用可排除神經緊張焦慮，使人清心、凝神、排除雜念，給人祥和、平靜的感覺。也能夠有效改善失眠，有助於人的睡眠品質。

檀香的香味，能撫慰並釋放受到壓抑的心情，鎮靜內

心的挫折感。由於其獨特的香味，具有安輔作用，對於冥想很有幫助，因而其檀香粉也被用在大型的宗教儀式中，也是修生養性最好的輔助工具。

檀香的商業名詞－何謂「老山」與「新山」?

既然香有非常多的商品種類，那麼它的生產源頭、原料也會有所不同，香的種類區分，依原料的不同有分為藥香、檀香、沉香，從香木自然結香的生物知識，到人工採香、製香的傳承我們在前面章節有介紹過，而進入到香品的商業市場領域探究，可從檀香貿易就能非常容易的通透看清整個「香的市場」發展樣貌。

檀香依照產地和市場的演進又可分為「老山香」與「新山香」。

「老山」與「新山」，現已算是香品市場買賣的商業名詞了。會有這樣的區分可以追溯到早期的流通貿易，早年檀香只有印度才有，因為產地開發盛產，成為廣泛輸出的貿易，當時的檀香除了印度之外別無其他可取，可說是檀香的唯一，稱霸了高品級的香料市場趨勢，蔚為時尚。

至今也仍以印度檀香才稱得上是舉世公認最好的檀香。

但由於市場對於檀香的需求量大，於是就有人再去其他地方尋找檀香木，其中則以澳洲檀香木的品質和產量最能符合市場的需求喜好而被接受，其次還有印尼、斐濟、東加一帶，甚至非洲所出產的檀香，不過這些其他新開發產地的檀香味道和原本印度檀香仍然不太一樣，於是為了區分檀香品種和品級的差異，將出自於印度的檀香稱之為「老山」，而將印度以外的澳洲和其他產區的檀香稱為「新山」，這才是「老山」、「新山」最早的區別定義。

但後來因為各個檀香進口貿易商的市場競爭關係，紛紛也把自己進的香木命名「xx 老山」，以彰顯自己的好品級檀香並藉以提高它的商品價位，於是也就演變到現在大家對於市場上各種香的商品認識產生了混淆。

印度檀香與印度檀香珠

進口檀香命名的典故歷史

因為檀香木的生長有它特定的生態區域環境，因此檀香便是生產地區國家進行「出口貿易」非常重要的物產資源，而在檀香出口貿易上的商品命名或是產地的命名，自古就有許多歷史上的有趣故事。

比澳洲更早開發檀香的產地，除了印度之外，太平洋很多島嶼都出產檀香，就如早期夏威夷群島就盛產檀香，歷史上華人移民把夏威夷稱為檀香山就是因為那裡出產檀香，但因貿易經濟，早在 19 世紀就已採伐殆盡，現今復育可採伐的夏威夷檀香仍然難有經濟效益，故已非常少見了。

另外還有東加、斐濟、萬那度檀香，而其中最出名也是很多人想收藏的雪梨檀香，其實是在東帝汶出產的「帝汶檀香」，會特別被稱為「雪梨檀香」也是一段有趣的歷史，最早的貿易商在找到帝汶檀香時，為了怕同業搶奪，才用一個沒聽過的產區命名它為「雪梨檀香」，但巧合的

是到後來英國殖民澳洲時，於 1788 年才命名了雪梨這個城市，也就讓市場對「雪梨檀香」與「帝汶檀香」之產地與名稱造成混淆，但雪梨其實並沒有出產檀香，而「雪梨檀香」就是「帝汶檀香」。

這種最早是為了混淆視聽的目的，到後來卻陰錯陽差，積非成是的歷史，就好像如：冰島（Island）被命名為「冰封之地」，是為了避免外人去爭奪，實際上卻是擁有北大西洋暖流的氣候宜人之地；而格陵蘭（Grønland）命名為「綠地」，是為了吸引大量移民前往開墾的目的，實際上卻是冰雪覆蓋的冰封之島。把「帝汶檀香」取名為「雪梨檀香」也是同樣類似之意。

當時「帝汶檀香」要出口時，都要雕刻花紋才可出口，所以判斷是否為帝汶檀香，用雕刻花紋肉眼判斷，成為主要的辨識方法之一，可見帝汶檀香在當時貿易上所受的保護是多麼重要。

帝汶檀香之專有雕花

沉香的商業名詞 –「惠安」與「星洲」

經常接觸香品的人，對於「惠安沉香」和「星洲沉香」兩個名詞一定不陌生，在各個香舖店甚至陳列包裝上也會有很多「惠安沉香」和「星洲沉香」的香品區分。

而這兩個名稱的來源，和檀香由產區分為「老山」與「新山」，也有相似之處，在香業市場上習慣以產地或集散地來為香品命名，檀香是以產區命名，沉香則以集散地命名。

一、惠安沉香

惠安是越南中部的一座古城，早期便是中南半島地區主要的貿易港，也是越南最重要的沉香集散與交易城市。除了惠安當地本來就是越南沉香的老產區之外，主要也是因為地理位置的關係，其他中南半島鄰近國家，如：泰國、寮國、柬埔寨、西馬來西亞......等地區所出產之沉香，都以惠安為主要集散地，因此皆稱為惠安沉香。

惠安沉香的味道清揚，香氣中帶有類似花香或果香的香甜味道。但是由於不同產區生態環境的不同，不同地區所結成的沉香，味道還是會有所差異，市面上還是以越南惠安附近所產的沉香品質最好，市場價格極高。與越南惠安不同地區所產沉香，一般人仍可分辨得出其氣味走向的差異，其他中南半島國家所產的沉香，價格就比越南沉香來得低，

二、星洲沉香

星洲就是指新加坡，跟越南惠安一樣，早期也是一大沉香交易集散地。過去在新加坡集散的沉香，包括：巴布亞新幾內亞、印尼、汶萊、東帝汶、東馬來西亞……等地所產的沉香，皆可稱為星洲沉香。

其中又以印尼為最主要的產地，星洲沉香之味道通常比較濃郁淳厚，比起惠安沉香少了一點清甜涼感的花果香韻，市面上的價格大多較為便宜。

野生惠安沉香

惠安土沉

印尼係沉香

馬來沉香

黏粉

壹、認識原料-化學黏粉的毒性

化學黏粉（俗稱「玉米黏、珍珠黏」），未加工「以外觀欺瞞前」-「如雪白的珍珠或是白玉米」。只是「看似清純、潔白」但骨子裡卻是有可能致命的危機。

化學黏原料是一種化學聚合物，簡稱為 PAM，中文翻譯名稱是聚丙烯醯胺。聚丙烯醯胺在攝氏 120 度時會還原成「丙烯醯胺」，同時釋放出毒素，這是一種神經毒性，IARC 國際癌症研究機構與 US.EPA 美國國家環境保護局推斷也是會致癌。在台灣的行政院衛生署國家毒物中心也提到它對於神經系統、生殖系統的影響最大。

市面上非手工製造的香，可說有 9 成以上的香品，都是使用「化學黏」為原料，原因是「成本便宜」（一公斤 1000 公克約新台幣 56 元多）。比較若是越南或印尼的天然楠木黏，至少一台斤 600 公克都要台幣 1000 元，甚至

更高的價位。因此在原物料成本價格的商業現實上，現今拜拜用香大多都是直接由其他製造成本更低廉的國家進口，進口香品都已經是成品了，裡頭即是放了這些具有毒性的化學黏。

辨識香品是否使用化學黏做為原料並不容易，但仍可從外觀、味道、燃燒現象這三個方向了解後加以辨識：

1. 外觀：大多香品因為已經是製成品了，故無法從外觀看出是使用什麼香粉和黏粉做為原料，一般認識原材和天然黏的顏色是必然的方式，但香品製造為求賣相好的目的，也會盡求外觀「潔白無瑕」，因此仿造成天然楠木黏其實很好做手，只要加一點「色素」或「一些廢木料打粉」調色，於外觀上就幾乎分辨不出來了。

2. 味道：在外觀看不出來的狀態下，只要一上「火」，立即分出是不是「含有化學黏」，如噁爛燒塑膠、燒橡膠味。我國國家毒物中心公佈「靠近塑膠工廠的飲用水可能含有丙烯醯胺」，所以燒香若燒的是以化學黏粉製造的香其實會有塑膠味。只是製造工廠會再添加化學

香精去壓著味道，讓這個燒塑膠、燒橡膠的味道不會太明顯。

3. 燃燒現象：化學黏危害健康真所謂是「黏死人不償命」，它的可怕就如黏到「石灰」都能黏得死死的，甚至還能用在水泥裡頭當建築材料，如此強的黏性必然會導致香品香材沒空係，沒空係空氣就無法進入助燃，沒空氣助燃當然會熄火。於是防止熄火的「硝酸鉀」這火藥就派上用途了，只是我們是在點香敬神，不是在點整枝的仙女棒呀！因此使用化學黏劑真的是非自然的添加，並非必要才能夠讓香品燃燒的條件，使用天然的黏粉製香才是真正製香文化的傳藝。

貳、認識野生天然楠木樹皮黏

一、楠木樹的種類：

1. 樟科植物：野生天然楠木的樹皮是現存最常見的野生天然植物型態的製香黏著劑，屬於「樟科植物」，採集時因樹皮外觀與外色，而分為兩大類：(1)、香楠樹；

(2)、紅楠樹。台灣現況因環保與國土保持，因此嚴禁採伐山林樹種。

2. 香楠樹、紅楠樹

此兩種楠木樹種，於外觀上並無太大差別。多半是以楠木樹皮外觀色澤深淺而分。

3. 香楠樹、紅楠樹與肖楠樹比較：

(1)、香楠樹、紅楠樹：

A、從植物的生物學：樟科植物。

B、從製香用途：為其他香材的「黏著劑」。

C、獨立品香→不可能→煙大且青草臊味。(草臊味來源：植物性蛋白)

(2)、肖楠樹：

A、從植物的生物學：柏科植物。

B、從製香用途：做為香材使用。(跟沉、檀一樣都是香材)

C、獨立品香→可以。

4. 台灣雪山楠木樹皮黏：

簡稱台灣黏，這是台灣本土製香的黏著劑，早期因為「舶來品尚未進口」，於是台灣早期製香黏粉的原料，就是運用台灣雪山山脈所採集的楠木樹皮，經過磨粉(水車帶動超大型杵臼方式磨粉)。這也是研磨香業集中在台灣中部的原因。

因此最古早的台灣本土製香業以楓樹皮粉、中藥材粉或青草藥粉……等等所製的成品香材中的接合劑，都是運用台灣本地雪山楠木樹皮黏。

但後來也是開採殆盡，再加上水土保持的環保觀念開始萌芽，禁止山坡地濫墾、濫伐，因此台灣自產的「楠木樹皮黏粉」已經是看不到了。轉而「越南楠木樹皮黏、印尼楠木樹皮黏」就開始出現了。

5、越南楠木樹皮黏：

越南天然楠木樹皮黏本身不是壞事，一樣是天然產物，只是製成香品跟香材一起點時，味道太草臊味。原有的香材香韻會被破壞，等待自然退去這種草臊黏味也需要更久。

另外越南黏的黏性也是超強，黏性被水帶出也較容易，而所含黏性也高 (快水、快黏)。因為「黏性高」，香材放越久密集性就高，密集性高空氣就不容易進入，空氣不容易進入，此時又跟化學黏一樣燒一半會「熄掉」。

於是又要被「信眾」基於對神明不尊敬，被罵到天邊海角去，導致相同的辦法就是找「硝酸鉀」又拿出來用，然後又是一種「點仙女棒」的概念了！

黏粉製造機具

6、印尼楠木樹皮黏：

　　而印尼天然楠木樹皮黏粉中，以最好用的有兩種，第
一種是以「三曼尼」為命名，第二種是以「伊利安」為命

名。另外還有一種稱為「馬辰」。

當然，印尼製作黏粉的楠木樹皮採集地區不一定是只限縮到這兩地或三地，而是以這兩地或三地本身或附近生長的楠木樹樹皮，所產生的草臊味較越南黏低，大約 3 個月即可退去黏味。甚至剛剛製作完成的香品，所含帶的黏粉味是比較屬於「青草味」，而不會嚴重到變成「草臊味」。

而三曼尼、伊利安的印尼楠木黏粉他們黏度剛好，只是要多費點時間讓這些樹皮黏粉吃(吸)水，當水吃入這些黏粉中而「完全洗出楠木皮黏性」時，就會發現黏著度慢慢變強，而且紮實，但又不會過度的緊實。

—— 第 8 章 ——
品香

氣味這種東西，在不同的物種身上，就會有本質上的特定區別和不同。我們人類天生天賦也就有對於氣味的一些識別能力。可是我們天賦的這種能力因為現代各種人工化學氣味，慢慢使我們的嗅覺能力鈍化而無法負載，無法分辨出繁雜的氣味訊息帶給我們什麼樣的意義，也就失去了我們某一些本能意識的感知能力。

如何把這種鈍化的嗅覺記憶重新再找回來？

透過「品香」的過程和學習，重新學會分辨與品味各種的香味。

要如何形容出一種味道？

我們天生對於嗅覺和味覺的記憶，會因為後天環境所接觸的訊息太多太複雜而鈍化。

對於曾經聞過的味道，遺忘久了真的會失去記憶，當失去某種嗅覺的記憶，也表示失去了某種能力。

你一定曾聞過一種下雨的味道，就是大熱天柏油路突然蒸發出水氣的味道，哪種味道在雨還沒下下來落在地面之前，你就已經聞到即將傾盆大雨了。

我們嗅覺的靈敏度，可以讓我們在事情還沒發生之前就先聞到即將下雨，這就是我們的天賦自然能力，這種感知能力同時讓我們敏銳地發現事前的徵兆，彷彿是大自然造物者原先就送給我們的能力，是人與自然最本能的互動感應，這種本能感知不需要語言傳達，也不需要經由文字教育，你不必透過學習就已天生擁有的能力。

現在很多香氣我們怎麼樣去定義？用文字語言要怎麼樣去形容出一種味道？如果大家要有共同的認知，就必須要有相同的經驗和感受。

因此藉由花、草、樹、木，不同植物和動物都有不同的味道，不同物種本身都擁有它獨特的氣味，氣味透過分子在空氣中散播傳遞，讓生物藉由空氣環境中的氣味得以辨識，藉以區分判斷來去吸引同類或是逃避天敵。這些生物分子的氣味通常是較為濃郁的。

　　比方說芬多精的味道，芬多精的味道是什麼味道呢？回想當我們去森林旅遊或爬山時，在一大早空氣清淨的時候，那個露水蒸發的味道就是芬多精，你聞到的這種味道非常特別，因為經過一個夜晚的溫度變化，存在空氣中的水蒸氣會漸漸凝結在樹葉和樹身上而成為露水，當清晨空氣回溫，蒸發的露水含帶有樹木的香氣也存在於空氣中，在陽光還沒完全昇起水霧尚未完全蒸發散去以前，森林中的空氣便瀰漫著芬多精的味道。

　　用文字語言要如何形容出某一種味道呢？以上這兩種水氣蒸發的味道，一種是「下雨的味道」、一種是「芬多精」，是因為大家可以回憶起共同的經驗，如果沒有曾經聞過感受過這種味道的經驗，是無法憑空想像出來的。

重整復原嗅覺天賦本能

所以氣味這種東西，在不同的物種身上，就會有本質上的特定區別和不同。我們人類天生天賦也就擁有對於氣味的一些識別能力，就連前面所提到對於大自然變化藉由氣味也有感知的能力，可是我們天賦的這種能力因為現代科學製造出比天然更多的各種人工化學氣味，慢慢使我們的嗅覺能力鈍化而無法負載，無法分辨出繁雜的氣味訊息帶給我們什麼樣的意義，也就失去了我們某一些本能意識的感知能力。

如何把這種鈍化的嗅覺記憶重新再找回來？

透過「品香」的學習，重新學習分辨與品味各種的香味，久而久之，原本真的有嗅覺問題的人，也因此可以不藥而癒。

一、　嗅覺本能的刺激修復啟發

體驗品香最基本的當然就是聞香，透過嗅覺分辨認識各種香味，再來才能聞出品級，經常品味刺激嗅覺的能力，慢慢使我們的嗅覺也能恢復它的敏銳，也就能找回我們失去的能力，有些甚至不知道自己天生擁有的特異本能，也藉由品香因緣而突然地開啟。

我們可以說這是嗅覺經驗的培養和練習，累積久了就能學習接觸到更多的嗅覺記憶而產生的能力，但也是因為過程真正去接受感應嗅覺的各種不同刺激，對於其中的某一種刺激突然觸發了本能反應而啟動出自然天賦的某種能力。

二、　觸覺和嗅覺的療癒

體驗品香除了聞香之外，最有趣的還有可以親自做香、調香……享受到 DIY 的樂趣，在品香體驗當中，我們可能在各種合香、調香、篆香，或製作香塔、香丸的過程，同時可以嗅覺聞到和觸覺接觸的到。

　　由於製香的主要原料香粉大多都是沉香、檀香、中藥材等合香，手工 DIY 體驗的過程，必須將香粉加水親自搓揉，經由手工搓成為香糰之後再予以塑形，在體驗製作之中必須親手感觸香糰的軟硬和溼潤程度，體會製作完成之後的成品香氣表現，各種香粉原料藥性不同的成分都能摸到、聞到，因為接觸天然香料溫潤滋養的效用，在品香學習的過程之中，原本可能很多人有嗅覺和過敏性鼻炎、或是在皮膚問題有富貴手之類的學員，也因此就自然好了。

如何識香？

一般人要鑒別香品，單靠香木的外觀形狀或顏色是很難確定的，最準確的仍然是要靠香氣來確定。

品香最基本的除了知識以外也要有識香的技能，如果想要聞香、玩香，當然自己先要知道各種香品是什麼味道。

透過燃燒讓香料出香，比對每家香堂的香料差異。或是來協會報名上香料氣味的課程學習判斷正確香味。

也可以直接購買香粉，透過不同賣家購買少量，不同品項的香粉，用熏香爐，熏一熏，聞一聞各種香品是什麼味道，特別是不同產區的檀香，初學者如果能夠學習辨別各主要產區檀香的味道，進一步就能品味出不同香味的層次韻感。

聞香 品香 聽香

香乃純陽之物，有很強的正能量。冬季陰氣積，室內聞香可調和陰陽，補人體陽氣之不足。

「聞香」、「品香」、「聽香」，這三個詞看似具有相同的意思，但其境界卻是大大的不同，越是往後，境界越高。

聞香

聞香，是香事儀式中一個鑑賞香的過程。不只是用鼻子去識別香氣，在過程之中，必須先要凝神、靜心、專注。

分解其中的步驟如下：

1. 用心
2. 深深的吸進去
3. 引導香氣到丹田

4. 稍作停頓

5. 再徐徐呼出

經由這個步驟儀式，可以讓人進入一種專注，這種專注，不僅僅是吸一口有香味的空氣那麼簡單的事，而是會給人帶來不同凡響的滋養。

休息

香事的儀式並不只是聞而已，品香的過程之間很重要的關鍵是「休息」。

休息，能夠喚起餘味的記憶，有時能使人突發靈感。

休息，便能達到真正靜心的功效，不用嗅覺真正去品聞香氣，而是由感知記憶的一種品心，進而達到「聽香」的境界。

藥香

　　《現代漢語詞典》中對"香料"的解釋是：在常溫下能發出芳香的有機物質，分為天然香料和人造香料兩大類。天然香料又分為植物類（草本植物類與木本植物類）和動物類兩種。

　　因為沉香、檀香比較香，所以大家把它拿來薰香，而忘了基本上沉香、檀香也是藥材之一。這些天然藥材對人體有很大的幫助，藥材除了食用、當然薰香也不可少。首先是要確認藥材的哪個部位適合食用、適合薰香。

　　十年花香、百年檀香、千年沉香。意思是香料的生長時間很漫長，它們跟草本藥材生長的時間不同，上則百年才能成香。

古籍香藥之源

香料，來自於草本、來自於木本、來自於動物的都有，宗教界和修煉界使用得相當多。中醫發源於巫術時代對草藥的應用，由神農嘗百草，後來出現了最早的藥書（公元前 104 年）《神農本草經》。

華人深信「香藥同源」之說。在中國，有文字記載的有關香道理論，除了史書上的隻言片語之外就是大量有關食物和醫藥的書籍了。

《神農本草經》中載有的藥物有 365 種，其中 252 種就與香料植物或與香料有關。

明朝李時珍所著《本草綱目》中也有專輯《芳香篇》，有系統地記載了各種香料的來源、加工和應用情況。隨著外來香藥、香方的引進，香衣、香身、護膚等功用也被納入了養生的範疇。《本草綱目》認為服用蓮花能「鎮心益色，駐顏輕身」，即具有使人身心安定，容顏不衰，身體輕健的功效。

從薰香（煙）療法發展出了中醫的灸法，藥草洗浴等方法也被記載在中醫治療手段中。

特別值得一提的是李珣的《海藥本草》。其中記述的絕大多數是從海外輸入的藥物，並按照醫藥學理論和方法加以論證。其中香藥就達 50 餘種，可以說是一本香藥專集，擴大藥物研究和應用的範圍，豐富了香療法的內容。

葛洪《抱朴子內篇》中記載有丁香明目、麝香驅除江南山中毒蟲之方。

　　《肘後備急方》中有蘇合香治腹水，雄黃、松脂熏燒治「悲思恍惚」等方法，以及治療體臭的「白芷薰香丸」、香脂等。

　　《松峰說疫》記載了一個焚香免受瘟疫感染的故事：「松峰云：余家曾有患瘟症者十餘人，互相傳染。餘日與病人伍，飲食少進，且夕憂患所不待言，而竟免傳染。偶一日，一入疫家，即時而病，求其故不得，因憶伊時舉家患病，余忙亂終日，夜來獨居一室，閉門焚降真香一塊，想以此得力耶。」

　　降真香、檀香、沉香……皆是木頭，不但本身具有香味，而且在焚燒時產生的煙，也有香味。古時的中醫發現這些木料焚燒出來具有香味的煙，不只是文人雅士用以安靜心神、怡情養性之用，同時也還有防病和治病的效果。

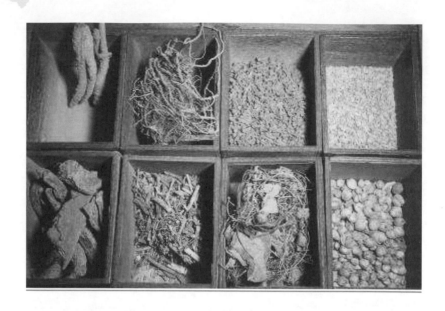

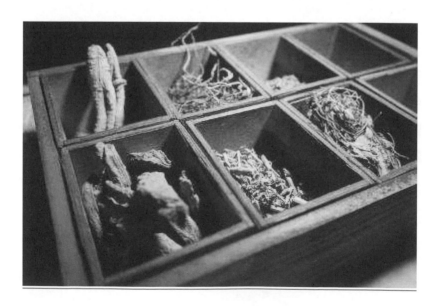

藥之檀香

檀香是一味重要的中藥材，歷來為醫家所重視。謂「辛，溫；歸脾、胃、心、肺經；行心溫中，開胃止痛」外敷可以消炎去腫，滋潤肌膚；熏燒可殺菌消毒，驅瘟辟疫。能治療喉嚨痛、抗感染、抗氣喘。有調理敏感膚質，防止肌膚老化的功效。去邪、去燥、殺菌、防霉、防蟲、防蛀。具有安撫神經輔助冥思，提神靜心之功效。

從檀香木中提取的檀香油在醫藥上也有廣泛的用途，具有清涼、收斂、強心、滋補、潤滑皮膚等多重功效，可用來治療膽汁病、膀胱炎、淋病以及腹痛、發熱、嘔吐等病症，對龜裂、富貴手、黑斑、蚊蟲咬傷等症特別有效，自古就是針對於治皮膚病的重要藥品。

檀香的藥性和功效：

李時珍的《本草綱目》云：「白檀辛溫，氣分藥也；紫檀鹹寒，血分藥也。白檀，能理衛氣而調脾肺，利胸

膈；紫檀，能和營氣而消腫毒，治金瘡。」

《本草求真》對於檀香的藥性和功效，基本上和《本草綱目》相同，但是有引胃氣上行的作用；還告訴人們，用它來熏香，有「清爽可愛」的效果。

《本草備要》又講它「去邪惡」，還給了一個「理氣要藥」的稱號。「邪惡」就是邪氣和惡氣，如風邪、寒邪、濕氣、黴氣等等。

《本草發揮》說檀香能治的病是「主心腹霍亂中惡」，並且能「引胃氣上升，進飲食」。

藥之沉香

沉香是一味中藥材，藥用價值高，是東南亞國家沿用歷史悠久的珍貴傳統藥材。

沉香因為天然災害受傷，修補受傷部位。而分泌出來的油質保護自體傷口。沉香便開始了緩慢的自我療傷過程。殊不知，當傷口癒合的時候，就是沉香樹走到生命盡頭的時候。奇妙的沉香凝固、累積，可能經過數十年、數百年。歲月漫漫，人生短短，也許這輩子看著那棵樹受傷，守候到下輩子，才誕生了珍貴的優質沉香。

經歷風雨，經歷傷痛，經歷生死，是名貴沉香的本色。這一味中藥材，由於其本身有散發出獨特的香氣，「降氣溫中，暖腎納氣」的功效，得以無可替代的地位。

沉香入藥一直是幾世代常有的醫藥保健。現代藥理研究表明沉香具有對消化道系統和中樞神經系統等藥理作用。沉香入藥還能治療多種疾病：

1、抑制結核桿菌

沉香煎劑對人型結核桿菌有完全抑製作用，對傷寒及福氏痢疾桿菌，亦有強烈的抗菌效能。

2、行氣止痛

沉香具有行氣止痛，溫中止嘔，納氣平喘的功效。用於胸腹脹悶疼痛，胃寒嘔吐呃逆，腎虛氣逆喘急。中醫格外講究人的「 氣 」，氣血暢通，方能百毒不侵，而沉香就是通過調整平衡人體內氣的運行，來達到治療或保健的效果。

3、對消化道系統的作用

沉香氣香行散，降而能升具有行氣溫中降逆，暖腎納氣平喘的功效，主治氣逆喘息，嘔吐呃逆，脘腹脹痛，腰膝虛冷，大腸虛秘，小便氣淋，男子精冷。

4、對中樞神經系統有抑製作用

人的中樞神經系統是「最複雜而完整」的構造，主要為大腦與脊髓。特別是大腦半球的「皮層」獲得高度

的發展，成為「神經系統」最重要的部分，主管著人體各器官的「協調活動」，當承受不了過度的壓力負擔而發生失衡，人的身體與外界環境間就會失去協調並產生不適。

沉香具有高度穩定精神的作用，用於平靜人的思想和精神。此外，沉香木在醫藥上還用作治療精神錯亂如精神官能症、神經衰弱症的藥物。

5、止痛、解痙攣：

沉香螺醇有很好的止痛效果，其實這也是配合前述「調節中樞神經」一併達到的效果。若經常發生精神緊繃與過度壓力而造成的各種疼痛，經由沉香螺醇調節中樞神經的活躍程度，相對於一些「傳導痛覺神經」的「人體自我保護機制」，就會有「延緩觸發或緩解」的效用。再加上沉香螺醇對痙攣性收縮有對抗作用，因此「因為過度緊張產生的『腹部疼痛』」，此時對腸胃中的平滑肌有「解痙攣作用」。

沉香的藥性與功效：

清-汪昂《本草備要》記載：「沉香性溫味辛辣、入脾、故主治各氣調和。黑色體香，故入脈門佑腎，蔭精，壯陽，行氣，並非上氣，溫中不肋火，治肚空絞痛，口噤毒痢、鬱結、邪氣、怯寒、麻痺、痢疾，色黑沉下水為佳品，甘香性常，辣性熱。沉香能降氣，治中風，痰喘，口噤等症，入水磨而明，燃香注入鼻孔即甦醒，又可驅除邪氣、穢氣。」

沉香木是一種中藥材被用作燃燒薰香、提取香料、加入酒中，或提煉沉香油當定香劑，或入藥保健。

中醫認為它味辛苦，微溫，歸脾胃腎經，有止痛、止嘔、平喘等作用，用來治療於腹痛、胃寒、嘔吐、氣喘等症狀。

知名的良藥「救心」中就含有沉香。對於強化心臟及神經具有療效

沉香擁有極其獨特之香味，其香能通過人體七輪八脈三百六十五竅，安魂定魄，是失眠者最佳之天然輔助入眠

奇方。除了能幫助睡眠，也對於養顏美容、消脹氣、排宿便、去油脂，有很好的提陽功效。

中華民國行政院衛生署中藥委員會提供有關於沉香藥性報導指出，沉香主治：嘔吐呃逆，心腹痛，大腸氣滯，腰膝虛冷，胸膈痞塞，氣喘等。

沉香具有行氣止痛，溫中止嘔，納氣平喘的功效。用於胸腹脹悶疼痛，胃寒嘔吐呃逆，腎虛氣逆喘急。也就是對於舒緩中樞神經、穩定情緒的功效，幫助改善神經性抑鬱胃絞痛、閉尿症或是逆喘都有效用，

上好的沉香，由於含油量豐富，價格昂貴，可以切成適當大小的塊狀，置入壺中或茶杯蓋壺中，用熱水沖泡片刻。掀蓋聞有淡淡沉香味釋出，就可以飲用，每天一杯沉香飲水，常身保健。

合香

　　合香，被稱為中國古代香道的最高境界之一，興盛於唐代，現代已接近失傳。現今許多的合香是靠著宋朝、明、清時代留下的香譜去做合香，在古方的基礎上再慢慢依照自己喜歡的味道，調配出獨特的香方。

　　合香可以分為兩種，一種是可以熏的合香丸，一種是用中藥材及沉香、檀香合成的香珠。其中最為人所知的，就是清代宮廷用名貴藥材壓制而成的合香朝珠，也是「救心丸」，由多味藥材按比例混合而成，不僅可以作為佩飾，還可以用於增強心臟功能。

　　雍正時期合香珠被用作供御或作賞賜。因此實用的合香應用，也常見被製作成藥香手串，是將檀香、沉香同樣的材料，不同的比例調和，會蹦出不同的韻味，對於香料的使用、配伍，以及炮製、製作流程等各個方面，都非常考究，使香品不僅成為芳香之物，更成為開慧養生的藥，是古人的智慧結晶傳承，也是香學的奧秘之處。

　　合香著重於香味的優美，香型的豐富，在香道中有所謂的合香，也有所謂的「定香」，但是我們不單獨把它拉到一個單元來介紹，附加在合香的這個領域裡頭來說明，除了定義上會比較容易了解之外，定香主要也是一種輔助香氣的作用。

　　定香就是讓香能夠促使各種香料成分各自揮發均勻，因此它不一定是單獨拿來做為品香之用，如果將它解釋稱為「定香劑」，就可以理解它的作用了。

　　在合香的調製中，比較普遍使用的定香劑，如麝香、龍涎香等，兩者本身也就是非常好的香料，像麝香、龍涎香它們不僅能使合香香氣留香持久，還能使合香的香韻變得更加柔和。

　　由於麝香、龍涎香屬於動物腺體的香料，現今龍涎香、麝香在香料市場中取得不易，且在香品的通路市場之中大多都是提供民生燒香拜拜以及祭祀使用，因此也不會特別去生產製造含有動物腺體的香品。

　　不過人們對香的喜愛是與生俱來的。古時候人們使用

植物的香氣，製成香料香包融入民生，並逐步發現不同香料具有不同的作用。也將香味的美好作為獻神祭祀之用，形成了一種風俗以及流傳的香文化。

漢代的「絲綢之路」為我們從西方中亞帶來了丁香、安息香、乳香、龍涎香，宮廷的術士開始用多種香藥根據陰陽五行和經絡學說來調配香方。香品中也第一次出現了合香。

東漢時期的《黃帝九鼎神丹經》中就記載：「結伴不過二三人耳，先齋七日，沐浴五香，置加精潔。」其中「五香」是指白芷、柏葉、桃皮、青木香、零陵香。這也是合香較早的記載。

而五香、合香的意義，也就是把按君、臣、佐、輔進行配伍。只有君、臣、佐、輔各適其位，才能使不同香料盡展其性。

隨著製香人口的老化而使得香的製作跟合香精神漸漸被世人遺忘。雖然時空的變遷，生活環境、空間的不同，許多香材或藥材已經跟宋、明、清時不一樣了。在這個世

代，我們仍然可以用現在擁有的天然香料去做合香、去推廣，教這代的人如何去製香、品香、增添生活樂趣。

合香多爲手工製作而成，香方可以按照自己喜歡的香方參考古籍製作，香道從最簡單的燃香品聞、再到香篆拓印燃點品香、最後可以自己製香、合香，做出只屬於自己的香，也把製作香品的技術持續做傳承。

不同香料調製合香

香的氣味與輔助養生

　　四季(五季)春去秋來；寒來暑往，一年四季變化，多是用「水氣與溫度」來推定季節。

　　影響香氣的主因為水氣與溫度(氣溫)，一年四季如果細分為二十四節氣，由「節氣名稱」就可以看出「水氣與溫度」的情況。

● 從節氣的含意，二十四節氣又可分：

1. 寒來暑往與日照變化	立春、春分；立夏、夏至；立秋、秋分；立冬、冬至	
2. 象徵氣溫變化	小暑、大暑、處暑、小寒、大寒	
3. 反映降水(降雨情況)	雨水、穀雨、白露、寒露、霜降、小雪、大雪	
4. 反應物候現象或農事活動	驚蟄、清明、小滿、芒種	

這時可看出表中的「1 與 2 是溫度；3 是水氣；4 是隱藏版的溫度與水氣」。

所謂隱藏版狀態,舉例其中兩種如:

✧ 驚蟄:春雷乍動,驚醒了蟄伏在土中冬眠的動物。而
　　春雷即是指持續春雨。

✧ 清明:天氣偏晴時偶雨,草木繁茂發枝枒。另外「清
　　明時節『雨紛紛』」。

一、關於環境對於香韻(水氣與溫度)

「水氣」與「溫度」即是上述「在單一時空」的條件
下,影響『香韻變化度(轉韻)』的兩大要件。

(一) 水氣

1. 「空氣中的水分子」即為水氣來源:

當「綿綿細雨或高水氣滯留天氣(如霧氣)」,則容易
「提高香材平時會隱藏氣韻的爆發機會」。

例外:

但是「暴雨、露水、冰霜、下大雪(小雪到是還好)」的
天氣,則是因為水氣已經飽和,再遇到冷空氣凝結後

因地心引力而落下，因此水氣集中在地面(腳的附近)，而空氣中反而變少。(華北)這時反而因為已經完全將空氣中水分凝結，所以空氣反而乾燥。

但如前述「台灣得天獨厚」，四面都是海的海島型與季風型氣候。因此由季風帶入「海面上的水氣」，會比其他區域一年四季更充足。(在海邊的區域多半都是得天獨厚)

所以這裡指的「充足水氣是『平時肉眼看不見，或是只有一層薄霧、冬季台灣西半部晚上帶進來的海風，與冬季的台北綿綿細雨』」。

2、而高水氣環境會產生「隱性氣韻爆發」的原因，在於「水氣凝結需要凝結核」：

(1) 凝結核(懸浮微粒)：主要為「空氣中的細微固體顆粒」，平時多為「粉塵、細菌、火山灰、塵灰、海鹽懸浮微粒或人造工業灰塵、煤煙、硫酸鹽、硝酸鹽、塑膠微粒等等微量其他元素的細分子」等。

(2) 凝結過程：水分子因「固態顆粒」的「表面」做為

吸附水氣的「介質」，可以將此「介質」假裝當作「膠水」。(正負電)

(3) 因此人在冷空氣的環境下，又遇到空氣水分子偏高，然後又在這時燃香所產生「煙」。這時的「煙」即是燃燒時帶出香材「細小揮發的油脂-焦油」所產生的懸浮微粒(香氣分子)。

而香氣分子又成為當下最直接的「空氣水分子的最佳凝結核」，造成水分因附著凝結核，因此重量比單純的水氣重，而容易滯留在空間。

(二) 溫度

溫度對氣味的感受會產生「大熱天不明顯，大冷天留存大」，但「濕度」影響力高於溫度。

1、熱空氣上升，冷空氣下降：

熱空氣密度較冷空氣小(熱空氣密度鬆散、且小並輕)所以會上升。反之冷空氣密度較熱空氣大所以會下降(冷空氣密度緊實、且大又重)。

因熱空氣鬆散，且熱氣上升的原理，香韻容易在高溫

時直接向高空上飄散。(味道會漂走了)

而冷空氣密度大且較重,因此沾染了含有香氣分子的水氣,更不容易向上飄散。

2、常見生活運用的例子:

暖氣機擺在地上;冷氣機安裝在高處。即是這個原理。

二、香的季節東方養生

嗅覺影響是感覺(心理),藥性影響是身體(生理)。香的使用可說是結合心理與生理雙管齊下的東方養生。

(一) 依五季的季候好發疾病:

「禍兮福之所倚,福兮禍之所伏」,有四季香材(藥材),必有四季瘴癘;以抗瘴癘而順天時的養生觀。

1. 春、秋:氣候寒熱不定,容易感冒與呼吸過敏;另外這時春季蟲蟻、蛇鼠與冬眠動物也開始甦醒、繁延。

2. 夏：則是容易中暑或熱衰竭；另外也是蟲蟻開始
 蔓延飛舞、四竄傳染疾病。

3. 長夏：則是又熱又濕(雷陣雨)，加上早晚涼。容易
 體內濕氣重，溽濕情況嚴重。現代則更是因為冷
 氣，產冷氣病。

4. 冬：乾冷，冬季癢、嘴唇乾裂與代謝變慢、心血管
 疾病。

（一）五嗅來源：

人體內病變，自體內散發而出。之後再因「天地間自
然之物，所散發之味而相近者」：香→提神；腥→養
神；腐→安神；臊→清神；焦→醒神。

1. 香：提神

大黃→燃燒氣味屬於甜香味刺激嗅覺神經，讓原本
煩雜的鬱悶感而有一個宣洩出口，而產生愉悅感。

2. 腥：養神

春花(辛夷) → 燃燒氣味是腥韻(強烈韻)襯托出花香

氣，影響嗅覺神經產生舒適感，讓緊繃的精神狀態達到宣洩。

3. 腐：安神

甘松→燃燒氣味微甜帶微量草木的腐朽氣味，可衡平腥與焦，讓焦與腥所帶涼氣爆發-嗅覺涼感可以讓疲勞感達到舒緩-安神→涼氣影響嗅覺神經而造成人體醒神的安全感。

4. 臊：清神

凌香→燃燒氣味產生草臊(類似夏天操場，工友除草時的 3 倍以上氣味)→因帶有厚實草韻，如酌量放入影響嗅覺神經產生清明感，因此可因嗅覺影響思緒，而比較清晰-清神。

5. 焦：醒神

卷桂(肉桂) →燃燒氣味產生焦味(辛味、辣味；不是燒焦)，因為氣味強烈具有超涼口香糖同樣概念下的醒神。

香藝

在古裝劇裡常見一個場景：文人撫琴時，身旁會放爐「熏香」。中國用香歷史悠久，幾乎家家戶戶都有用香。

焚香操琴是從古至今一直延續下來的一件雅事，古人在操琴時也很講究，例如：疾風甚雨不彈、於塵市不彈、對俗子不彈、不坐不彈、大悲大喜不彈、不遇知音不彈⋯⋯，總觀來說，操琴時演奏出來的音律，很受當下心境與環境影響。就如彈琴前要先正衣冠，焚上一爐香品，除了表示對琴的重視外，最主要是要利用焚香來沉靜心靈，將先前的世俗煩事放下，有一玄說如果焚香時煙醞很紊亂，則代表心神不寧，借由香韻來凝神歸元，很像我們現在常說的儀式感。

《三國演義》有一篇《空城計》。說的是司馬懿領 15

萬軍攻城，這時只有 2,500 軍人守城，孔明卻好整以暇地
「披鶴氅、戴綸巾，引二小童攜琴一張，於城上敵樓前，
憑欄而坐，焚香操琴。」以一個沒有守軍的「空城」，騙
過了司馬懿的大軍攻城舉動。戰爭中，諸事齊備還要有
閒，才有又焚香、又操琴的可能，於是把這個聰明一世的
司馬懿騙過。

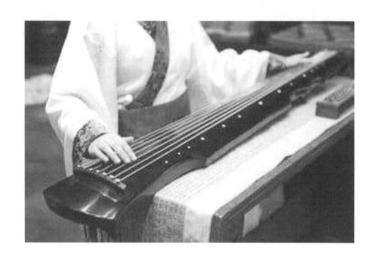

香篆‧調身養心

「香篆」也稱 "香拓" 及 "燙熨"，故熱效應是其最主要的作用原理。

現代研究證實，通過溫熱的刺激加之藥物的功效，可引起血管、淋巴管擴張促進局部和周圍血液、淋巴循環，促進炎症及水腫的吸收，並可改善組織粘連，能鬆弛骨骼肌，有解疼止痛作用，在臨床上廣泛用於關節炎、頸椎病、痛經、腹痛等屬寒屬瘀的病症。香拓具有一定的理療作用。

【香】

拓包中的藥物是芳香性的。

【拓】

採用的是如拓印一般輕輕撲打的動作。

香篆過程：

【香灰入爐】

【整平香灰】

【徹底壓實】

【清理爐邊】

【放入香拓】

【打入香粉】

【填平拓紋】

【敲邊起拓】

【起拓效果】

【微火點香】

【品香悟道】

香拓全過程，期間切勿急躁。中國四雅道，可修身養性，提升內涵。與善人居，如入芝蘭之室，久而不聞其香，出其室，其香自縊。

隔火薰香

　　愛香之心自古有之，唐宋之盛時，薰香、品香千奇百樣，名貴的香品經常出現在書幾桌案之上、紅袖香閨之間。

　　回顧歷史，我們知道中國在盛唐時期，食文化、酒文化、茶文化等各種文化相繼發展起來的同時，薰香也成了藝術。達官貴人、富裕人家經常性地聚會，爭奇鬥香，使得薰香藝術形成自己特有的風格。

　　說到薰香之美，它的香氣特性以所以為什麼如此令人著迷？有一個故事能夠很有畫面地意會出來。

　　在唐玄宗還是太子的時候，有一名愛妾，叫鶯兒，經常跟隨貴人董逍遙微服出行。她將輕羅製成梨花散蕊的樣子，裏以月麟香，稱之為“袖裡春”，在所經之處，不著痕跡地留下這種香。

　　鶯兒的“袖裡春”不僅香味獨特，而且製法新奇，能留暗香讓人不斷回味。

正所謂暗香之妙，在於若有若無，氣息自然流露舒緩柔和，雖不似燒制篆香那般香氣四溢，但更加有縹緲的意境。

因而在崇尚風雅生活的宋代，這種不直接點燃香品的薰香盛極一時。作法是先將一塊木炭點燃，把大半埋入香灰中，再在木炭上隔上一層雲母片，最後在雲母片上放香品，藉由隔溫木炭的溫度使香品的香氣柔和散發出來，稱為「隔火薰香」。

「隔火薰香」這種不點燃香品的品香感受，就如同"袖裡春"的暗香之妙，若有若無，令人神往。它所進行的過程，因為必須有燒炭、埋炭、舖整香灰、雲母片……等等的步驟，在時間與動作的觀賞過程，也有靜心療癒的效果，眼觀鼻嗅的感官享受，因此「隔火薰香」也就特別成為表現香道最具代表的一種品香藝術。

傳統意義進階生活香藝

　　香不僅僅代表味道、表現香氣，也代表著一種傳承，一種生活的藝術。

　　儘管由於環保意識以及減香的社會共識，製香的產量已經大不如前，逐漸沒落的製香產業凋零，卻重生出更精緻的品香文化。

　　現今的香道，讓我們意識到香的文化不僅展現於宗教信仰的部分，自古至今，其實它都一直存在於我們的日常生活當中，如同呼吸一般自然而然地與我們的生活和生命融合於無形，反倒讓我們自己察覺不到。因此即使現在寺廟宗教活動逐漸減少香的使用和需求，但是香依舊如我們所使用的文字、語言一樣，它不會消失。

一、 生活品香之藝術

　　隨著現代生活品質的條件不斷提升，社會大眾品評文化與藝術的水準更高、知識更加豐富之後，我們對於品香

的氣息，在生活之中已成為了一種藝術賞析和心靈療癒，摒除掉非天然的化合製香物質，提高了生活用香的品級，不僅藉由香氣提升我們對於生活環境的品味質感，包括製香的工藝也成為了我們生活上面一種休閒與文化體驗。

二、 製香休閒文化體驗

像是傳統製香工廠轉型為文化觀光工廠，更多元提供大眾對於香文化的教育和製作體驗，也成功轉型為一種現代休閒的產業。而香的專業知識領域也逐漸普遍於生活周遭，從精神面、文化面、專業面……坊間也興起了許多類型的品香和香藝課程，同時更多元種類香製品的研發與提供販售，將香文化更積極有意義地帶入生活中，也成為一種新興的藝文產業。

【叁】

香產業之生機

香

以香養身 以香觀心 以香助人

第 11 章
製香產業生態之謎

　　自古以來，有香便一定也有製香工藝，製香工藝的傳承自然不在話下，而百年前在台灣的日治時期，燒香的人口不多，香業能夠傳承下來，一方面是供應需求買賣的香舖，一方面是製香廠。但是由於經濟規模都很小，所以香業的製造與販售的領域，往往在市場環境的現實當中會有一部分是重疊的，同時製香也開香舖。

　　因此早期香業的市場經濟模式，若不是純粹的香舖，就是由所謂的「香販」挑著扁擔到市場或是廟前販售。而不管是香舖業者或是香販，在他們人生不同時期的階段，也許扮演的也是製香師傅的角色。

　　一般民生對於香的需求和對於香品的知識，可以透過賣香的香舖聽到許多香的故事，也可以從製香師傅的身上看到製香的手藝畫面，但是對於香的原料來源，卻很少人能夠接觸得到它的源頭。

　　因此很少人能真正認識到製造香粉原料的香料廠和香木產地開發的原始面紗。

解密「香料廠」的神秘面紗

在香的產業鏈之中我們屬於香料廠，什麼是香料廠呢？很多人以為拜拜的香，就是由我們製造的，事實上我們不生產香，我們只製作香料，把香料做出來提供給製香工廠，製香工廠才生產香，一般在香舖店所買到的香，就是由製香廠所生產出來的。

整個香品生產販賣的市場供應鏈，是從上游到下游，如果拿麵包來比喻～

從「麵粉廠」到「麵包廠」到「麵包店」，我們的角色其實就是麵粉廠，生產製造麵粉，提供給做麵包的工廠來製造麵包，再批送到麵包店去賣給一般的客戶。

但麵粉從哪裡來？麵粉的原料，就是從麵粉工廠向原產地直接採購穀麥進來，再磨成麵粉的。然後麵粉廠依照麵包工廠的需求，將麥磨成各種品級的高筋、中筋、低筋等不同的麵粉，麵包工廠再依造糕餅店和麵包店的需求製造出蛋糕、麵包或餅乾等等，再批送到消費市場販賣。

而在香的產業鏈當中，我們的角色就如同像麵粉廠一樣，我們並不直接製作香品，而是直接進口原木生產香料、香粉提供給底下的製香工廠，再由製香工廠去製造出不同的香品，提供市場需求在香舖店賣。

我們香料廠屬於這個市場產業鏈的上游，並不接觸消費者，因此也並不需要打廣告，一般人不認識我們，也找不到我們，所以總覺得我們很厲害、很神秘。

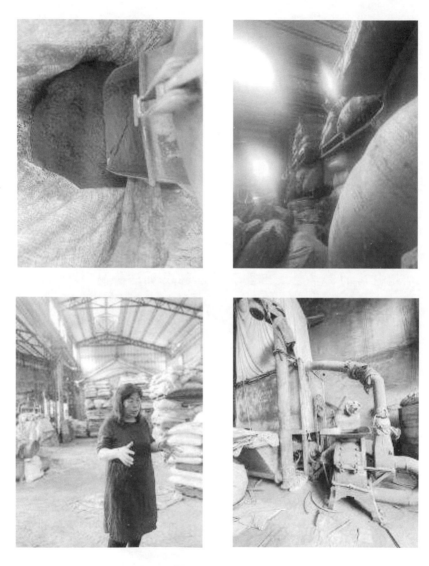

香料廠實景(1)

在一次前往大陸參展的經驗之中，我就曾經強烈感受到，因為香料廠的身份，而享受到不同於一般參展廠商的特別禮遇。

那次的會展有「書、香、茶、藝」四個主題，由於大陸什麼都多，什麼都有，除了香之外，其他三個主題的展品內容本來大陸就很多，唯獨香在大陸當地有的東西不多，不止會場在香的主題展區人數眾多，會後當地人士知道我們是香料廠，更是將我們當成禮賓最高規格的接待。

他們說能夠邀請到我們真的非常意外驚喜，因為從廣告傳媒的任何資訊根本發現不到我們的存在，若不是早先有大陸人士在自媒體社群曾看到過我們分享收藏的野生沉香，輾轉透過官員邀請我們赴北京分享越南野生沉香來源跟香味辨識的交流場合中認識，得知我們是香料廠，也才促成了這次會展的參與。

我們不打廣告宣傳因而顯得神秘的原因，也因為其實香料廠真的就這麼幾家，我們不必為了業務生意交際應酬，一般人也很難有機會能碰得到我們。

香料廠實景(2)

香料廠與香客之間的專業代溝

　　日常生活大家會拜拜買香、用香，卻對於香料廠感到陌生，甚至不曾發現我們的存在，實際上也是因為產業生態之中，只有真正在這個原料需求產業鏈的上下游，與我們的製造關係才有意義。一般消費者不太會需要我們代為開發香料或是代工磨製香粉，所以我們也不需要特別去打廣告告訴別人我們是香料廠或我們是誰，只需上下游的業內人士認識我們就好了。

　　不過倒仍然是有少數玩香人士會用相機拍一塊木頭要求我們打粉給他，也曾碰過極少部分香木收藏的玩家，想找我們幫忙把自己的香木研磨成香粉，他們對於天然無毒香料有很好的觀念，怕別人的香有毒，所以要找工廠幫自己代工香料提供自己使用，但卻缺乏對於香木生物的自然屬性認知。

　　這些客製的需求希望找我們幫忙研磨香粉，看似簡單主動上門付錢給我們做的生意，但香料廠的磨粉機和一般

小台的中藥研磨機研磨出來的香氣是不同的，香料工廠上千萬巨型的磨粉機，一小塊木頭丟進機器粉碎就先卡在機器設備的四周，根本看不到碎料，且在研磨的過程，變成細粉的香料還會飛，100 斤的木頭，從打成碎料到研磨成細粉的過程之中，最終可能只剩 80 多斤，如果木頭又含水份計重，100 斤剩的可能不到 70 斤（這就是香料研磨廠常說的：失重）。

因此，拍一張小塊木頭就要研磨廠磨成細粉的消費需求觀念，要和投資上億的香料研磨廠對話，彼此是很難溝通的，這也就是我們為什麼低調神秘的原因。

我們甚至還會請下游的製香工廠告訴香舖通路賣香朋友，不要隨意的把我們的電話外流給不懂專業的陌生人士，否則一天到晚接到這些困擾的電話真的很不舒服！

台灣在地香料資源

台灣早期燒香人口少，供應的香料大都是台灣高山上生長的，有香味的香料來源通常都是扁柏、肖楠、龍柏……等樹種，用以製成香料供應製香，提供民間燒香祭拜祖先。

這些山林的樹歸「林物局」管轄，採伐都需要經過招標的程序，才能合法取得山上的樹木資源，屬於特許制度。從林物局招標山林裡的樹木砍伐後，樹身主要製作當家具使用，家具工廠不要樹皮，只要原木，於是伐木業者就地將樹皮剝除，完整的原木運送給家具工廠後，剩下的殘木就會是很好的在地香料，樹皮則是用來製香的黏粉原料，這些殘木和樹皮的資源也是要經過招標程序取得，於是香料廠參與標購，就要先拿出錢來囤積各種香料當庫存，供應給下游製香廠使用。

在還沒有大量進口香木以前，我們也是以台灣本地的樹種來製香，像是台灣最多的梢楠、扁柏，早期從宜蘭花

東也是整批的運來製成香粉，曾文水庫一帶也有很多的楓樹，也是很有特色的味道，雖然這些梢楠、扁柏、楓樹、楠木……這些樹種不屬於真正香木的樹種，但還是有味道，只是香味就沒有進口真正的香木味道那麼香，磨成香粉大多就是提供給製香工廠製作成一般拜拜用的香。

篳路藍縷的開發原始森林

1980 年代台灣經濟起飛，到了所謂「台灣錢淹腳目」時代，台灣民間也正經歷著「大家樂」彩券瘋迷簽賭的時期，燒香需求盛行，台灣可供做香料資源的林木稀少，已難以供應市場龐大的需求，唯有從國外進口香料才得以滿足台灣爆發成熟的燒香市場。於是，香料廠背著開發香料市場使命，帶著一卡皮箱飛往國外去尋找這些天然資源回台灣供應製香市場。

天然香料的生產國大都在印尼、越南等國家。當地都是原住民，首先是語言的障礙。唯有靠新加坡人在中間翻譯達到開採的整個計畫。

原始森林靠的是小船的接駁運送，雇用原住民扒樹皮，扒下的樹皮或沉香要經過鋪曬，裝袋，報關出口再運往台灣報關進口。

雇用當地原住民

以小船運送原木

香木
樹皮
曝曬

香的產地貿易經濟

　　再來探討香的產地貿易，我們來看香的流通是怎麼樣進入到消費市場的？

　　在香的產地及進口貿易之間，要有能力去掌控貿易通路的，並不是一般的泛泛之輩，能夠參與香的進出口貿易，一定會是有段歷史傳承的淵源，單純只是製香和賣香者是不可能接觸到貿易商的，真的要有一定數量規模，才可能把原料供應給你，不是你說想做就做的。

一、 寡占、獨占

　　因此香的原料市場幾乎可說是寡占或獨占的市場，做的就這麼幾家，只和業內上游貿易商或下游製造工廠才有往來，他們不必廣告，一般消費者接觸不到，就算知道、找到，他們也不會直售給你，這個領域的水深是新的競爭者很難進入的。

二、 計畫經濟

其次香的原料生產貿易長期發展演變至今，門檻愈變愈高的原因，還有產地國家政策經濟的管控，早年各國為了提供大量就業機會都是採取「計畫經濟」。

以澳洲的檀香產地來說，澳洲本就是礦產出口為主的國家，檀香木也是製香的原料，採香與採礦都是大量人力需求的行業，為了經濟發展，同樣也需推動大量的產能以提高當地人口的就業機會，而「計畫經濟」並非以真正消費的需求為導向，它為了創造就業帶動經濟活動，就是為生產而生產，有生產就有就業、有就業就有政治安定和經濟的發展。

三、規模實力

也因此澳洲政府若要給你當地物產的貿易代理權，你必須要有一定的資格，這種資格是要確認你的貿易資本額，必需確保你有足夠的市場能力可以消耗這麼大的產量，再來你要承接相對規模的產量，也要看你是否有足夠

的財力能夠付得起相對規模數量的進貨成本。

四、排他競爭

當滿足了香木產地的就業經濟之後，新加入的競爭者，想要爭取這個產業的貿易代理權，門檻也就提高了。

原因首先是搭配已久的貿易鍊，如果要有一個新的成員加入，競爭者必須要提供更高的價值，才有可能讓原本配合已久的商業關係有所突破，不然當地政府為什麼要任意更改合作已久的對象呢？因此在早期能夠進入到香的貿易產業業者，搶先佔有了一席之地，幾乎就等於獨霸全盤，後起之秀想要去搶佔這塊市場，如果無法負擔更高的代價，是不可能想做就做到的。

原料市場價值競爭的轉變

就香的進口貿易國家，因為供給在地對於香的需求，因此能夠掌控進口原料代理權的貿易商，就等於掌控了香的在地市場，所有香品的產業不透過他們進口原木，要想自己去單獨切出一條貿易的通路是不可能的。

另外就香的產地國家來說，由於掌控了商品原料市場，若有新競爭想要切入香的這一塊市場，勢必是擁有更大資源的集團，當他們投入更多的資金也就帶來了更大的利益，新取得進出口的集團貿易所提供的更大利益，會促使產地國家提高香木原料出口代理的條件。

所以漸漸香的產地來源國，對於出口貿易的這一塊，也開始懂得如何供給高價值的市場，而不是採取傳統大量出口的型態。原本的產量產能漸漸的也會分配給更多元的下游去做不同的生產製造，去創造市場更高的價值。

當原料產地提供下游廠家的生產製造轉向高附加價值的方向，比如醫美、生技、化妝品和提煉精油等領域，於

是傳統貿易商能夠分到的量也就逐年變少，排擠了傳統香市，傳統貿易商如果想要取得進口足夠的量，也就必須要提高成本代價透過競爭才能夠取得。

同樣的，當香木出產國的原木不斷開發被砍伐殆盡，要再持續供應民生需求的廉價香品，上游貿易商的原料成本低不下來，中間產業的製香工廠也就連帶受到影響，原料成本提高、數量產能又減少，市場利潤不斷被壓縮的情形之下，許多製香廠也就乾脆把廠房和土地出售另謀生路了。

———— 第 12 章 ————
香道推廣的文化與產業扶植

產銷經濟市場生態 –「質」與「量」的取捨

　　香本身其實沒有所謂的貧富貴賤之分，不分皇宮貴族或是平民百姓都會用香，特別又因為宗教文化的廣泛需求使用，在生活領域當中它就是一個民生用品，所以如果僅僅把它當成一般的日常生活用品的話，它的商品價格就有如是柴、米、油、鹽一樣的平凡。

　　探討「香市」產銷經濟的發展，因為香在生活上面的應用沒有貧富貴賤之分，也因宗教儀式的關係對於香的需求量是非常大的，因應日常生活用品消耗量大，那麼普遍就不會去使用高品質的檀香或沉香，在香的產銷生態之

中，市場便只能接受平價的商品，於是從事香品經營的業態發展也就只能迎合大眾市場普遍的心態薄利多銷。

當傳統香的產製生態，在利潤有限的平價市場上競爭，為了生存與傳承，只能一昧追逐「量」來提高營業額，將時間和心力幾乎都投入在生產製造上，也就沒有精力去鑽研如何從「質」的品級提升售價去創高營收。

於是當整個社會對香的市場消費趨勢轉變，香的本質功效因為醫學有了替代，或是宗教文化推行滅香的集體意識成為社會共識，那麼傳統製香的產業就真的變成夕陽產業，漸漸失去了重要的地位，無法繼續生存下去了。

消費市場與產業經營創新

隨著傳統製香產業的沒落，現今要恢復振興香業市場，就要有不同於以往的嶄新發展方向，「中華香道推廣協會」在推廣香的生活應用上面，除了傳授香的文化知識，恢復用香、品香的消費市場之外，也要扶植香的創新產業、拓展香的新型態商模，這些都必須透過課程教育以及師資培訓，才能把香道的文化延續傳承下去，同時也把香的市場經濟升級擴大。

為了讓香的推廣應用能夠達到真正的成效，不能只是為了推廣而推廣，香的消費市場與產業經營的「質」與「量」都要同時並進。我們把它分成兩個部分，一個就是娛樂嗜好的消費產業，讓消費者來體驗香道的課程，了解香的歷史文化以及專業的知識，對於自己空閒的時候可以把品香變成生活娛樂休閒的一部分，這是純粹的消費市場。

但是如果你要把它變成一個商務的話，就是產業經營

的課題，把香當成商品，也就是傳授香的文化知識同時推廣「銷售」，這是一種「品質革新」，得以提升香的市場價值；另外就是「用香」提高自己本業的競爭力來創造更高價值，結合自己的專長，特別像是身心靈領域，有些可能是瑜珈、塔羅，或是催眠等等，加入了香的元素，能夠讓身心靈體驗創造出各種不同的玩法，而透過燃香的氣味具有安撫作用，可以使人清心、凝神、排除雜念，當作身心靈的輔助工具，讓體驗的內容更加豐富，使療癒和學習的過程，能夠更深入達到身心靈體驗或療癒應有的目的和效益。

活絡香品價值，創新市場經濟

現今大眾生活環境各種娛樂刺激和休閒產業的高度發展，香在大眾生活的需求已經不再有如早年市場大量需求的榮景，失去了「量」的市場優勢不復存在，就必須要精緻轉型，把香在商業上面能夠提升出具有高度的價值，透過香對於情慾的本質誘惑特性，它就可以把商業的功能範圍擴展得更加多元。

如何讓香不再只是拿來拜拜用，僅做為宗教信仰生活的附屬品，提高香的多元價值，以下就有其他幾種應用與複合的方向：

一、滿足人性需求的價值

透過香的本質，它可提供滿足人性需求，給予精神、情感、生理的療癒，這種人性市場的開發，可解決現代人對生活壓力、失眠、情緒不安或情慾無法滿足等等的痛處，只要找到香能夠對應舒緩各種問題的好處，就能創造

它的高價值。

所以創造香的商業市場價值能夠提高，透過香的本質，利用它對於情慾方面，能夠掌控人的心性，取悅想像與滿足，那麼就沒有所謂「無法接受的價格」，量少精緻也能創造更高的產業營運價值。

二、香道的知識經濟與香品的收藏

推廣香道的體驗課程，除了讓消費者能夠實際上做調香、篆香，或是傳統的製香 DIY，這樣與香結緣，能夠讓消費者對於香的文化有更深的認識，延生可以純粹把品香成為一種嗜好，課程學員進而就會有收藏的需求，選用香的需求品項和品質，依個人的喜好也就會有各種多元的變化，然後進入到香的收藏市場，香品的種類價格也就不會落入在平價的競爭當中。

三、複合身心靈的香道體驗經濟

在進階體驗與香的關係，現今非常多的身心靈產業也看到了香的價值和功效，結合香的附加實用效益融入身心

靈的這一塊商業領域，也成為現今的一種新興產業。利用
香能夠催化體驗者進入更深刻的身心靈感受，不僅提升了
身心靈體驗的價值，也更發揮出香的絕佳妙用，複合出與
眾不同的體驗經濟，增益出身心靈與香道「1+1>2」的商
業價值，更是沒有別人可以取代競爭的商業模式。

　　以上簡單列舉三個能夠提升復興「香市」價值的具體方向，除此之外，能夠多元創新的市場型態或是客製化的商機更多。

　　當大家廣泛認知到香的優勢，對於香的商品產生了新的生命，創造出體驗的應用模式之候，它的價值就沒有歷史包袱，可由創造者去定價它的價格，因此有心參與香品市場的專業人士，透過「中華香道推廣協會」課程的培訓後，便可結合自身專業與香的應用複合出生活體驗或身心靈的課程活動，應用香來更有效益的提高專業領域帶給客戶更佳的感受及體驗，把香融合置入於創新的生活商機，成為香市的「價格制定者」。

【肆】

香之商道新生命

以香養身　以香觀心　以香助人

—— 第 13 章 ——
香道生活經濟影響力

香的文化傳承價值意義

　　當起心動念開始要寫這本書的同時，我能感覺到香在這個時代有全面性的生命轉折，在傳統與未來已有非常明顯的分際定位，我們在推廣香道的意義，不僅僅在於香的歷史文化傳承，而是真正想要讓香能夠進入到生活的領域，特別是在現代的社會之中，民眾傳統對於香的印象以及對香的歷史文化背景知識，很少是來自於文獻的記載。

　　真正推廣香道要能夠創造出未來，是讓香的產業發展延生新的市場新的生命。因此中華香道推廣協會不只是保留了香的傳承記憶，更是在創造香的市場以及香的產業轉

型商機,所謂的「香道」不只保留傳承香文化,它的拓展更是在創造一種氣質商機,在歷史傳承和未來發展讓香的產業能夠真正生存延續!

一、劉良佑的頂層幸福意義

對於香的文獻記載,可供參考的著作及史料非常有限,以現代關於香的書籍,大概就以劉良佑教授所著的《香學會典》最具代表性,這本著作所涵蓋的意義,不僅是因為他的個人身份地位,對香的收藏研究與教育奉獻了極高的質量,成為故宮文化重要資產,各界對他的敬仰之意,移情反應在推崇他的著作上。在現今這個時代的環境和產業變遷,著作中對於香的角色在當前應具有的社會定位有非常重要的闡述。我認為他把香的社會意義昇華到一種更高層次是非常符合時代進程的,在香的產業夕陽轉型之路,又為香文化開啟了一個新的傳承延續生命。

我非常認同劉良佑教授他在書中一開始提到的「香席價值」,對於社會結構的階級生態解讀,整體社會的安定和幸福取決於社會最高階層這群人的幸福感,因為當擁有

支配權的社會金字塔頂層人士感到幸福，才能夠引領幸福風氣帶給全體社會不同階層的所有民眾感到幸福與安定，所以提倡「品香」的風氣，用好的香來提升頂層高端人士的品味，讓他們能夠感受高尚幸福的滿足，透過社會生態結構性的影響力，上流社會的安定力量，也會因為結構關係帶給中下階層民眾百姓的幸福感。

這讓香可淨化人心的功能，更加具有社會價值，因此推動「品香」文化，對於整個社會的幸福感是非常具有意義的。

二、香的市場轉型「質量」價值

我覺得當前正因為製香產業逐漸沒落，好品質的香，也因為原料產地的供給愈來愈稀少而愈顯珍貴，香的文化轉型正好應往「質」的方向發展，特別是藉由香席體驗教育，走出新的價值商機，當現今民生用香的市場減少，製香的需求也不再適合大量生產之後，也正符合劉良佑教授推動香文化的創新意義，用香來引領社會，朝向精緻與高品質香品的品香和收藏市場來推廣，珍惜愈是少量卻愈精

緻的香品，體驗篆香、調香，玩出高品質的好香，只要能夠影響到少數社會金字塔頂的社會精英，就能夠帶給全體社會的安定並且創造全體社會的幸福。

香學推廣創造產業與社會幸福影響力

我們因為進口香木，本來就會有國外貿易商的交流管道，於是就有認識的香港商務人士對我們非常好奇，不斷請教我們有關這方面的問題，並邀請我們傳授香品的知識，還特別向我們購買香料，主動幫我們在當地舉辦課程，每階段的課程透過網路直播連線以視訊方式進行，再配合學程一段時間實際安排我到香港現場授課，一段時間再召集學員組團來台，到我的香料廠參觀。

原本一向不與消費者接觸的我們，反而因為貿易遠距離的知識傳授，而意外接觸到我從來都不曾想過的遠距消費者需求，把香的原料實品和香文化的智慧財產賣到國外去，並且還開始提供教育推廣。

這樣的因緣際會開啟了香學推廣教育，就讓我體會到劉良佑教授在《香學會典》著作所提「香席的價值」對於社會金字塔頂端階層人士的幸福意義，在他著作的文中提到「上層社會少數人的幸福指數，其實與整個社會人們的

幸福，是息息相關的。」品香教育對於社會頂層的影響力，的確有安定社會幸福的意義。

而我們香料廠在整個香業產業也就是位居上游的頂層位置，整個香業產業的幸福也應該由我們來創造，因此藉由我們出來推廣教育，發揮香能帶給社會幸福的影響力，也是我們的責任。

台灣香學文化資產價值競爭力

　　從香港市場對我們香料和香文化的渴求，一開始我也是感覺到好奇，以香港人的商業觀念，就全球國際競爭貿易的能力，對商機嗅覺的敏感度一向具有幾近本能的天份，要做什麼生意一定會是精打細算之後，比較出合作交易對象的成本利潤哪裡最有利就找哪裡，創造出最好的商機。可是明明大陸和香港的距離比較近、陸路也比台灣方便許多、東西也比我們較便宜，但為什麼他們就是堅持要捨近求遠，千里迢迢找我們台灣合作學習香學、香道、香文化，回頭再去香港、東南亞和大陸地區去打造香的市場商機。

　　主要原因，是他們對於香的渴求不是僅止於品味分辨出哪一種香品的香味好不好聞、香料純不純……有關商品比較關係的面向，他們更大的渴求其實是香的「精神」，唯有學習了解到香的背後文化精神意涵，才可以透過香的歷史傳承價值，重新賦予香的商業價值，如同把香建立成為一種品牌生命，創造出更高的價值商機。

從香港人現實精確的分析，主動跟我們洽談香品推廣商機的合作，我才了解到大陸因為文化斷層，有許多關於香的知識、技術和文物都失去了，即便他們在硬體表面的用品、器械、工具可以複製得很快，但如今要復興舊有的文化內涵精髓，還是必須要到台灣來找尋並且學習。

大家如果回想一定有些印象記憶，以往許多陸客團來台，特別會到台北行天宮、龍山寺……等廟宇，就一定會拿著相機四處不斷拍照，你一眼就能分辨這絕對不可能是台灣遊客會表現出的行為，其實這就是大陸官方考察團來台想把文化找回去的目的。因此台灣文化的傳承其實是非常具有價值的，有關既有人文素養和文化質感的展現，這是誰都無法複製偷得走的，只能乖乖向我們學習取經。

我們從小被教育要低調謙虛，以致於對自己都沒有自信，經由從他人眼裡的所見所述，我們才真的知道自己的優異，台灣所保有的文化資產是非常具有實力的。而香的產業，正是最具文化傳承保留價值競爭力的重要資產。

頂層需求滿足商機的長尾堅持

現代各種文明病的產生，其實都是長期性累積的，有來自於情感、人際方面等情緒原因所累積；也可能因為學業、工作身體耗能負荷的原因；甚至因為財務問題造成長期不安憂鬱的累積……等等。

既然是長期累積所造成的結果，也必然需要透過一段長期持續性的改善，才能真正復原解決問題，而不是所謂「藥到病除」這麼容易的。

為了滿足現今社會環境造成人的各種壓力，許多人在情感、財務金錢或者人際關係……甚至在健康領域會經常睡不著覺，產生失眠等等，這些因為長期生活所累積出來的一些毛病，除了立即性的病症發作直接尋求醫療系統的救治以外，對於長期持續性的問題，透過好的香能夠讓人們滿足療癒的情境、改善生理條件，因此相關健康與身心靈的領域，為了提升療癒過程的體驗和品質，也紛紛開始藉助於香的輔助。

　　像這種所謂滿足人類慾望，提升生活品質，達到自我實現滿足的層次來說，它就像是馬斯洛的需求理論，我們能夠創造出金字塔頂端的消費市場，就可以把香的價值推廣到附加價值高的領域。

　　如果是開發出新的領域，要讓一個新領域的市場成熟，一定是要投入堅持一段時間，香的療癒它並不像跳蚤市場一樣，今天擺攤現場就賺的型態，頂層的商業市場並不是速食產業，你沒有讓人先體驗感受到好處博得信任，是沒辦法得到金字塔頂層的客戶回饋你頂級的消費業績的，所以一個新的東西，沒有持續半年或一年以上，是很難開始有所回饋的，它就像是一個投資，你必須用時間來當做成本，必須持續堅持下去，若沒有經營到一定的階段，在前面就放棄就失去先機，當有後起之秀看到你的創新模式之後模仿學習，你若沒有繼續在市場堅持下去，商機就很容易被後起的競爭者全部拿走。

　　因為新創的商業模式在一開始消費者不懂，必須等待時間讓這個商模市場成熟才能開花結果，如果到了成熟期你沒有持續用心在做，市場領域當中媒體和社群資訊看不

到你的動態，感覺你已經沒有再持續做你原本在做的，當消費者想到需要的時候，看到別人在推就去找別人了。

如果就因為在這個領域的社群媒體資訊，已經看不到你的更新動態，以為你沒在做了，那麼生意自就落到別人手裡，這是多麼可惜的啊！

更可怕的是，當別人開始有了成果和實績，可以掌控宣傳的優勢，超越了你之後，你想要再追，才發現已經落後一大步了，原本先起步的你，一旦停耕了你的創新，被別人學會超越了過去，回頭想再超越回去就會更難了。

香道的傳承教育與體驗經濟

香道

　　常常有人會問我：「既然是香道推廣協會、為何不是只教隔火燻香！」

　　會這麼問的人，對於香的認識與品藝，必然是有一定程度的 "香道中人"，因為廣義大眾所見認知的「香道」，普遍都是媒體傳播呈現出很有畫面，很具有儀式和美感的印象，而這種畫面儀式感的香道印象，最具有代表性的就是「隔火薰香」的這一種品香技藝。

　　因此，普遍要和一般大眾談「香道」，用大眾化的期

待，可以解釋它是人類生活在無限的氣味之中，經過嗅覺進入人體器官，體會香味對應人體，感受香味的變化，漸漸體驗大自然遺留給人們自然的氣味，在生活中體悟人生的道理。可以說是人類由嗅覺官能的享受到精神層面修身養性的訴求，所產生的一門生活美學。

那麼香道的定義是什麼？

簡單地說，就是有關「香氣的藝術」。如果要進一步說明，就是從《香料》的燻燃、塗抹、所產生的香氣、煙形，能夠令人感到愉快、舒適、安詳、興奮、感傷……等等的情緒氣氛，配合富有藝術性的香道具、環境布置，講述香道故事和知識，再加上典雅清麗的點香、聞香手法，經由以上種種引發回憶或聯想，創造出相關的文學、哲學、藝術的作品。使人們的生活更豐富、更有情趣的一種修行法門，就叫做《香道》。

一、香道的歷史文化意義

1. 中國

回顧歷史在盛唐時期，食文化、酒文化、茶文化等各種文化相繼發展起來的同時，香藝同時也成為社會民間特有的品味藝術，香文化可成為代表當時社會文化的一種精神價值。

後來經由鑒真和尚東渡，不僅把佛教傳到日本，同時也傳入了薰香的香藝。

2. 日本

日本至平安時代以後，香料開始脫離宗教用於《美》的目的，在日本古典名著《源氏物語》之中多次提到一種薰香盛會，貴族們學習「唐人」的樣子，經常舉行「香會」或稱之為「賽香」的薰香鑑賞會。這也是唐朝的薰香又經「和風」薰陶而形成的一種風習。

到了足利義政的東山文化時代，薰香演變成按照一定方式的「聞香」風俗，逐漸形成日本的「香道」。而後在

享保年間《香道條目錄》一書問世後，《香道》取得了飛躍發展。

二、現今香道賦予的精神意義？

在物質文明高度發展的今天，人們常常要問：「屬於我們這個時代的精神是什麼呢？」

我們已經明顯感到，生活質量明顯提高，人們急需得到一種具有天然品味的，與時代相呼應之精神文化的充實。這不再僅止於宗教信仰與用香的關係，而在於我們自己的生活環境與身心靈合一，如何以香淨心？

因此除了歷史傳承的文化內涵意義，實用的體驗與學習，包括藥香、沉香、檀香、手工製香、香丸子、香料來源、合香技術、辨別化學黏粉、化學香精……等等，其實都屬於是香道的內容，香道正是能夠滿足現代精神需求的一種精神文化。

香道文化教育傳承推廣

香道的推廣，與其說要恢復香的「傳統文化地位」，倒不如說是積極提升香的「現代文化氣質」，把香融入生活之中，讓社會大眾藉由香文化改善並提升人與人的關係和環境生活的品質。

因此我們成立「中華香道推廣協會」，不但積極培育香道教育推廣的人才與師資，更匯集所有香文化的歷史文明和產業知識，制定出香道技藝傳承的考核規範，讓香的文化教育，能夠有標準傳承，並建立可學習的 SOP 程序，如此，才可以讓香道的文化和技藝不再只是各家門路一脈單傳的獨門之道，透過協會有系統地推廣，才能夠更有效快速地擴展香文化的普及知識和生活應用。

同時，在推廣正確的識香、品香、製香的過程中，從傳統到現代的香文化傳承，讓更多人在用香之中，身心靈更健康、人生更喜悅。

➤ 在推展整個香文化的目標方向，有以下各個重點：

1. 教育人才師資培育
2. 香道文化內涵知識
3. 香道產業發展的創新
4. 香道生活應用商機

➢ 在具體教學課程及訓練，有以下的類別：

1. **生活手作體驗課程**：手做香塔、手做臥香、手作香丸子、半機器手動臥香、日式薰香、沉檀藥香品香會、心靈品香會、香展、真香化學香辯識。

2. **協會認證之訓練：**

 (1) 品香師養成：沉香、檀香之香料基礎學識，合香基礎概念 。初階、中階、高階。

 (2) 藥香師養成： 藥香之香料基礎學識，合香基礎概念 。初階、中階、高階。

 (3) 製香師養成：沉、檀、藥合一之專業技術培訓、創業合作、香材取得。

3. **協會認證講師培訓**：各地區及國外之邀請，由協會派出認證的老師教授。

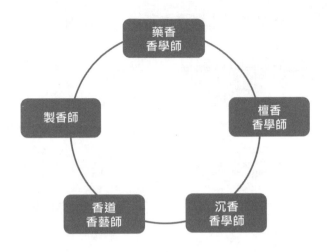

　　中華香道推廣協會在實際香道應用的生活推廣不只是有「藥香」及「合香」的課程，在香道傳承的師資培育，我們認證考核香道級別資格，不只在台灣深根推動施行，在香港、中國北京、上海等亞洲國家，也都由我們協會代表核發證照。

各類香學專業認證證書

具體的推廣教育活動與課程體驗學習

一、 香道文化知識之交流展藝

我們不定期會舉辦香藝的展覽，有時也多會與書香、茶藝、花道……等主題結合的形式，將文化元素融入生活，以輕鬆自然的互動方式，潛移默化傳授基本的香材與不同香品香韻讓大家認識。舉辦**「沉香、檀香、藥香展」**，於展會現場介紹各國珍貴野生沉香、檀香實木觀賞，或是**「香文化歷史免費座談」**、**「香的形式與用途」**、**「傳統竹籤香製作表演」**、**「合香用中藥材」**、**「安息香原礦展」**、**「天然野生沈香品聞與介紹」**……等等會展活動。

除了香展茶會的靜態活動之外，我們也會獨立舉辦單場以香為主的雅集，邀集各界香友到來，進階介紹養生、節氣、藥香……等精緻主題之座談，特別也針對現代飲食、環境衛生的保健，如：野生天然黏粉與化學黏粉的差異及對身體的影響等知識，提供分享交流。

這是把香文化以最自然的方式與一般大眾的生活做結

合，透過開放式的會展向大眾進行知識傳播，也是推廣一種休閒的文化。

二、香藝手作課程的體驗學習

一般人能在繁忙的日子中，給自己一個放鬆心情的心境，體驗手作樂趣，不僅僅只是一種生活休閒的樂趣，手作能夠讓人專注在一件東西上，將你從每天的生活壓力與問題中抽離，手作跟冥想、深呼吸、看魚等活動是一樣的紓壓方式。

協會推廣香文化之手作體驗課程有各種多元的內容，如：「**手工藥香珠課**」、「**合香手工香塔課**」、「**藥香入門課**」、「**檀香手工臥香課**」、「**天然香料與天然黏粉知識**」……我們以推廣野生天然香材為使命，課程使用香材，絕無添加人工香精，除了讓學員了解野生天然黏粉與化學黏粉的差異，以及它們對身體的影響之外，實際接觸香粉、黏粉與加水比例的揉捏製作，可讓參與的學員放心享受玩香樂趣。除了減壓外，手作還能幫助降低心臟疾病、焦慮與憂鬱。如果將手作看作是減壓的途徑，那麼重

要的是在手作的過程中讓自己的壓力獲得釋放，其實成果如何就不那麼重要了。手作能減壓的主要原因是重複一樣的動作，因此要開始手作，不需要創造力或想像力，而手的靈巧程度也會隨著重複的次數累積，越來越熟練。

在學習體驗的過程，不只能夠玩香、品味香品，其實也是把香藝和香文化的知識融入於生活，潛移默化為香道這個「非物質的文化遺產」推廣傳承下去。

三、海外以及大專院校推廣教育課程

中華香道推廣協會除了在地台灣推廣文化之外，亦在海外香港成立分會，設立多項活動，除了講座之外還有珍貴的沉、檀香木原料展覽，亦有認證課程，當地所有協會系列課程同時可獲 IBH 國際認證。

而在台灣的教育推廣，我們也配合各大專院校的推廣教育、成人教育之社區大學，提供師資與課程內容，為地方創新學習的環境帶給學員豐富的學習體驗。

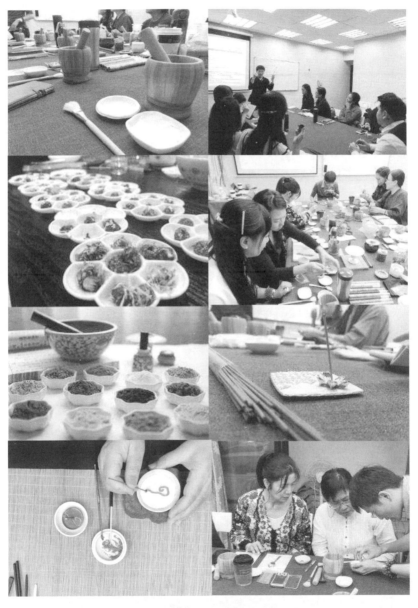

藥香香療師初階課程剪影

香學專業認證及師資培訓傳承

一、香藝傳統健康美學範疇

這也就是在專業認證培訓中，對於沉香、檀香等各種香料基礎的學識養成，有步驟的經由初階、中階、高階，到有能力具備「沉、檀、藥合一」之專業技術培訓：

級別	藥香香學師	檀香香學師	沉香香學師	香道香藝師	製香師
	能力單元	能力單元	能力單元	能力單元	能力單元
1	手工臥香製作入門學習	手工臥香製作入門學習	手工臥香製作入門學習	手工臥香製作入門學習	手工臥香製作入門學習
	手工塔香(香塔、錐香、香錐)製作入門學習	手工塔香(香塔、錐香、香錐)製作入門學習	手工塔香(香塔、錐香、香錐)製作入門學習	手工塔香(香塔、錐香、香錐)製作入門學習	手工塔香(香塔、錐香、香.錐)製作入門學習
	陽、陰香篆手作研習	陽、陰香篆手作研習	陽、陰香篆手作研習	陽、陰香篆手作研習	心理與生理之藥香基礎概論(一瞬永恆概念課程)
	心理與生理之藥香基礎概論(一瞬永恆概念課程)	沉、檀香綜合基礎概論	沉、檀香綜合基礎概論	心理與生理之藥香基礎概論(一瞬永恆概念課程)	沉、檀香綜合基礎概論
	沉、檀香綜合基礎概論	藥香囊、藥香珠、藥香丸、藥香牌使用與實體手作	藥香囊、藥香珠、藥香丸、藥香牌使用與實體手作	沉、檀香綜合基礎概論	藥香囊、藥香珠、藥香丸、藥香牌使用與實體手作

	藥香香學師	檀香香學師	沉香香學師	香道香藝師	製香師
級別	能力單元	能力單元	能力單元	能力單元	能力單元
2	檀香基礎入門	檀香基礎入門	檀香基礎入門	檀香基礎入門	檀香基礎入門
	沉香基礎入門	沉香基礎入門	沉香基礎入門	沉香基礎入門	沉香基礎入門
	藥香基礎入門	藥香基礎入門	藥香基礎入門	藥香基礎入門	藥香基礎入門
	常用四種樹脂類之中藥合香原料比較	常用四種樹脂類之中藥合香原料比較	關於大戟、橄欖、樟科的沉香誤區介紹	關於大戟、橄欖、樟科的沉香誤區介紹	關於大戟、橄欖、樟科的沉香誤區介紹
	關於香藝中香炭、香灰、七件組工具介紹	關於香藝中香炭、香灰、七件組工具介紹	關於香藝中香炭、香灰、七件組工具介紹	關於香藝中香炭、香灰、七件組工具介紹	關於香藝中香炭、香灰、七件組工具介紹
	野生東馬來西亞沉香與 28 味藥香調和技巧	野生東馬來西亞沉香與 28 味藥香調和技巧	野生東馬來西亞沉香與 28 味藥香調和技巧	野生東馬來西亞沉香與 28 味藥香調和技巧	野生東馬來西亞沉香與 28 味藥香調和技巧
	野生西澳新山頭部粉檀香與 28 味藥香調和技巧	野生西澳新山頭部粉檀香與 28 味藥香調和技巧	野生西澳新山頭部粉檀香與 28 味藥香調和技巧	野生西澳新山頭部粉檀香與 28 味藥香調和技巧	野生西澳新山頭部粉檀香與 28 味藥香調和技巧

級別	藥香香學師	檀香香學師	沉香香學師	香道香藝師	製香師
	能力單元	能力單元	能力單元	能力單元	能力單元
3	製香相關專業常識	製香相關專業常識	製香相關專業常識	製香相關專業常識	製香相關專業常識
	市場上通用製香黏粉的實品辨識及問題黏粉的相關常識	市場上通用製香黏粉的實品辨識及問題黏粉的相關常識	市場上通用製香黏粉的實品辨識及問題黏粉的相關常識	市場上通用製香黏粉的實品辨識及問題黏粉的相關常識	市場上通用製香黏粉的實品辨識及問題黏粉的相關常識
	和香知識及香料實品的基礎認識	和香知識及香料實品的基礎認識	和香知識及香料實品的基礎認識	和香知識及香料實品的基礎認識	和香知識及香料實品的基礎認識
	篆香教學練習	篆香教學練習	篆香教學練習	篆香教學練習	篆香教學練習
	日式香丸製作	日式香丸製作	日式香丸製作	日式香丸製作	日式香丸製作
	塔香及手工臥香製作練習	塔香及手工臥香製作練習	塔香及手工臥香製作練習	塔香及手工臥香製作練習	塔香及手工臥香製作練習
	香道美學及日式印香	香道美學及日式印香	香道美學及日式印香	香道美學及日式印香	香道美學及日式印香
	種天然原材料的特徵和功效	種天然原材料的特徵和功效	種天然原材料的特徵和功效	種天然原材料的特徵和功效	種天然原材料的特徵和功效
	分辨各種打磨成粉末的原材料	分辨各種打磨成粉末的原材料	分辨各種打磨成粉末的原材料	分辨各種打磨成粉末的原材料	分辨各種打磨成粉末的原材料
	聞香爐技巧及工具認識與運用	聞香爐技巧及工具認識與運用	聞香爐技巧及工具認識與運用	聞香爐技巧及工具認識與運用	聞香爐技巧及工具認識與運用
	「隔火薰香」香席認識及體驗	「隔火薰香」香席認識及體驗	「隔火薰香」香席認識及體驗	「隔火薰香」香席認識及體驗	「隔火薰香」香席認識及體驗

二、香藝傳統健康美學能力標準說明

這也是認證講師培訓必要學習具備的能力單元：

1.	名稱	認識一般傳染病的傳播及預防
	應用範圍	於藥香相關工作場所，認識一般傳染病傳播的途徑，明白衛生的重要， 遵照衛生法例和指引， 按相關指引， 採取有效的措施及程序， 預防一般傳染病的傳播。
2.	名稱	應用藥香業相關之職業安全健康、環保及危險品條例
	應用範圍	於藥香相關工作場所，應用及參考相關之職業安全健康、環保法例和危險品處理知識。
3.	名稱	應用基本急救知識
	應用範圍	於藥香相關工作場所，能夠於常規的工作環境下，應用基本的急救知識，按既定程序，應變及處理一般意外。
4.	名 稱	手工塔香(香塔、錐香、香錐)製作入門學習
	應用範圍	於製作香型時可了解香不止是單一型態或單一使用方式。並且製作過程也可了解香型不同，所需乾燥過程環境也有不同。另外也訓練的耐心與毅力，並且就香材粗細、油酯、纖維所需黏粉比例與水分能多所了解。
5.	名稱	手工臥香製作入門學習
	應用範圍	於製作香型時可了解香不止是單一型態或單一使用方式。並且製作過程也可了解香型不同，所需乾燥過程環境也有不同。另外也訓練的耐心與毅力，並且就香材粗細、油酯、纖維所需黏粉比例與水分能多所了解。
6.	名 稱	陽、陰香篆手作研習
	應用範圍	香粉型態不止是一匙放入並燃火，其時還可將香粉雕塑。而香篆面積大小、長短也會影響香的氣味表現度，練習打印香篆中除了最終品香外，過程也能練習定心與了解粉的粗細、油酯、纖維對於一套香篆是否成功而不斷火的訣竅。
7.	名稱	心理與生理之藥香基礎概論(一瞬永恆概念課程)
	應用範圍	香材運用除了品香外，香材所散發氣韻對於人的嗅覺神經有所影響，因此而對心理方面的感知也有勾動與安撫。 而香藥本質亦有輔助藥性，而藥性上亦可由生理層次改變修正人體機能與防護完鏡中過度的影響。因此雙管齊下，達到心理與生理方面的調養。

8.	名稱	沉、檀香綜合基礎概論
	應用範圍	沉、檀本質上氣韻帶有一木五韻的好處，因此單就沉檀而言，氣韻上的轉化較多元，因此就材所散發氣韻對於人的嗅覺神經有所影響，而了解沉、檀的嗅覺品賞外，還有沉檀對於人舒壓的效果。
9.	名稱	藥香囊、藥香珠、藥香丸、藥香牌使用與實體手作
	應用範圍	香材材料並不一定僅止於「固定香的外觀」，尚可配合所需，轉化成配戴。讓平時外出時，隨身攜帶可夠達到一種最便捷的防護環境其他病毒、細菌的機制。 再加上亦可因隨身攜帶，如有需求亦可直接取出而使用於燃燒品賞。
10.	名稱	檀香基礎入門
	應用範圍	就基礎檀香類學來說的兩大區塊，了解其中的稀缺性，並且為何無論是老山抑或是新山除了宗教使用外，在於現代醫療與保養美妝品的使用面向與古代東方對於檀香的藥用價值。
11.	名稱	沉香基礎入門
	應用範圍	就基礎沉香類學來說的兩大區塊，了解其中的稀缺性，並且為何無論是惠安系抑或是印尼系除了宗教使用外，在於現代醫療與保養美妝品的使用面向與古代東方對於沉香的藥用價值。
12.	名稱	藥香基礎入門
	應用範圍	就基礎要香類學來說常用 30 位中藥香材，了解其中的各自單一的嗅覺特性，並且如何整合與搭配，與除了宗教使用外在於現代醫療與古代東方對的各種藥用價值。
13.	名稱	關於大戟、橄欖、樟科的沉香誤區介紹
	應用範圍	沉香歷史上的使用範圍，再加上聯合國的瀕臨絕種植物規範，按此應為瑞香科植物。故而讓學員了解其他「仿製、偽冒與現代誤傳」的情況，避免錯誤資訊與實物的使用，導致原正常香材對於人體與環境的危害。
14.	名稱	常用四種樹脂類之中藥合香原料比較
	應用範圍	以香藥中常用 4 大樹脂類做為嗅覺比對，樹酯類香藥氣韻較其他香藥更濃厚。因此使用比例上需注意，且比例拿捏又與環境防護蚊蟲鼠蟻、沙毒消菌的成效又有關聯。因此側重在於了解這四大類的主要方式與相互配合。

15.	名稱	關於香藝中香炭、香灰、七件組工具介紹
	應用範圍	香材使用的方是多面化，原物料，'香粉、香餅、香丸、香珠等運用在香道上的煎香時所需既被物件的知識及使用，讓正常香具與天然真時無毒的香才能互相搭配，而達到嗅覺美學、人體防護與環境防護三者能更加一舉三得。
16.	名稱	野生東馬來西亞沉香與 28 味藥香調和技巧
	應用範圍	學習香藥與沉香間的搭配基礎原則概念，並且了解如何取有餘補不足，讓沉香的氣韻更加完美，外加上因此也能讓香藥對於嗅覺美學、人體防護與環境防護的使用面向更達到最早期香的使用目的。
17.	名稱	野生西澳新山頭部粉檀香與 28 味藥香調和技巧
	應用範圍	學習香藥與檀香間的搭配基礎原則概念，並且了解如何取有餘補不足，讓檀香的氣韻更加完美，外加上因此也能讓香藥對於嗅覺美學、人體防護與環境防護的使用面向更達到最早期香的使用目的。
18.	名稱	藥香香學師-藥香香學初階、中階、高階學習系列課程
	應用範圍	常用 30 味中藥香材介紹與相互搭配，並學習各單一香藥材料的嗅覺記憶，再加上藥香的嗅覺美學、人體防護與環境防護這三大使用面向，而達到天人合一與環境永續相依存。
19.	名稱	檀香香學師-檀香香學初階、中階、高階學習系列課程
	應用範圍	認識所有檀香的基礎氣味，並且達到檀香間嗅覺差異性的辨識。外加上因此而達到檀香並非只有宗教使用，甚至在於美妝、現代藥品與中國東方醫藥的嗅覺美學、人體防護與環境防護運用。
20.	名稱	沉香香學師-沉香香學初階、中階、高階學習系列課程
	應用範圍	認識所有沉香的基礎氣味，並且達到沉香間嗅覺差異性的辨識。外加上因此而達到沉香並非只有宗教使用，甚至在於美妝、現代藥品與中國東方醫藥的嗅覺美學、人體防護與環境防護運用。
21.	名稱	香道香藝學習系列課程
	應用範圍	讓更多人了解香並非只有宗教使用，甚至使用方式的不同、工具的不同，而產生嗅覺上的品賞氣韻也會因工具而不同。因此發展香學美學中的嗅覺品賞外，尚可因為使用工具的視覺美學與操作流暢度的肢體美學，達到身心靈上的恆平感知與定性。
22.	名稱	製香師學習系列課程
	應用範圍	製香在一般外界為勞力密集型工作，這是當然無誤。但是從做中學習，了解香材除了取之不易的稀缺性。關於製作過程的堅持天然真時無毒材料與添加品理念，與因勞力付出而更珍惜大自然給予的瑰寶，再加上製作過程因香泥揉捻、晾曬揮發的氣韻，了解當材料遇水時油比水輕，而天然油脂散發時的微香氣韻，對於環境與製香者因直接接觸「產生身體上的調養」。

後記

教學 教學 邊教邊學

.

　　自己在《香道》推廣教學的過程之中，深刻體會出什麼叫做「教學、教學、教教學！」也就是在教導別人的時候，同時也更教會自己，在邊教邊學之中使自己學習成長更多。成立中華香道推廣協會多年，在生活中仍然不斷持續碰香、學香、讀香、品香，除了自己品賞、調製、學習、製作的過程自己超開心之外，其實心裡一直想要達到一個理想，就是讓「學員學會釣魚」，也就是說「授人以魚，不如授人以漁。」

　　香道的授課學習，並非只是為了在聽故事、懂理論而已，最重要的是實做和體驗，因此不論是薰、燒香品的器皿使用，藥香香粉的味道分辨的感知，以及合香揉捏調製……都是要實做才能真正體現學習的成績和能力。

　　至今仍印象深刻是海外視訊課程學員帶給我的回饋，有一期香港的初階課程，19 位學員繳交的試卷裡

頭，寄來足足有 20 多包藥香初階調香粉，雖然我不可能當天就一次品完，立即給予全部調香粉的品賞說明。因為嗅覺會疲勞、環境氣味會重疊。怕自己會失準。但是卻真正感受到學員的認真，這反而是我現在最感動、最開心、最滿足的成就感呀！

因此雖然學香過程很花時間、很燒腦力、很費精力，要不斷重複鍛鍊嗅覺，但是持續久了就是你自己的經驗與智慧。

當學員如果能持續的透過「實驗」而得到各自的經驗與智慧」，除了學員有成就感，其實身為教授學員知識方法的我們真的才感到內心的滿足，受益更多。

從樹木生長的過程反觀人類的自我修煉

　　為什麼在學香的過程這麼重視實驗與實做？因為在分辨「香品」的基礎上必須要先認識「對」的東西，然後「品香」才會得到「真」的結果。

　　因為香的產業發展這麼久，會有許多老問題和新的疑問一直不斷衍生出來，我們仍然必須要不斷地去找出答案，隨著時代的變化做資訊上的更新。

1. 比方對於香品供應的產量：
 野生沉香開挖數十年了，原始森林還有那麼多野生沉香可以開採嗎？
 檀香的生長也需要百年以上，還有那麼多野生檀香嗎？

2. 比方對於香品價格的品質：
 香味市場的價格定價是依照市場的庫存量多寡去訂價格，生長越久、越有結油出香、當然價格越好。
 短期生長的樹木，結香程度一定跟百年生長的油脂

成份、香氣不同。

3. 販賣業者強調自己的木頭是老料、老貨，如何去判
 斷真、假？

 # 用眼睛看？

 # 用人格信用擔保？

 # 用價格高低評判？

 # 何謂高？

 # 何謂低？

市場充滿著投機，唯有聞過真野生香氣的人才會明白
箇中差異，所以必須經過實際的體驗學習之後，才能夠相
信你自己的鼻子，

人的心是最難控管的，人被自己的七情六慾掌控了自
己的思維，從學習香道的道理，分辨香的味道可以感知大
自然的「氣」，就如同從每一塊香木可以體悟出每一棵樹
會有它的樹格，就可以反應到人情社會現實中，人也要有
人格。結論是，默默生長經歷百年淬鍊的木頭是最有格調
的！

走過近一甲子的製香原料廠

神洲沈壇香占地 1800 坪

早從民國 51 年以前就開始生產的香料廠

第一代人：陳壽元

第二代人：陳壽元之長子陳振成：次子陳文和

故事主角人，也是二兒子陳文和之奮鬥故事～

台灣民國 38 年光復後少數幾家供應香品原物料的香料廠，也是現今僅存少數幾家的香料廠。

什麼是香料廠呢？

一般常見的香品製造只看到有一個製香師傅做香。確很少人知道，製香師傅用的香粉從何而來，香味是怎麼製造來的。

香料廠即是研磨廠各種香料的研磨加工製成粉狀，提供給下游製香業者或是製作環香、貢香、立香、臥香…等各式

宗教用品或是生活薰香。

更多的是在祭祀儀式常常薰燃的貢末（檀香粉或沉香粉
等……）

● 振發香料廠政府登記於 1962 年（民國 51 年）研磨
 的香料來源是跟台灣政府標售山上之各種樹木研磨，
 早期靠著人力、水利發電從事木頭研磨加工成粉末供
 應給製香廠製作成品。

- 1987（民國 76）設立陳振發有限公司。當時台灣風靡大家樂簽賭，人人瘋求神保佑簽賭六合彩。中獎人紛紛購買香粉、香品答謝神明保佑。於是香材供應不足，光是陳振發香料廠月營業額 2000 多萬台幣。

- 1988（民國 77 年）再成立豐洲沈檀香有限公司。從印尼、印度等東南亞國家收集各種製香香料回台灣研磨加工。其中也大量進口澳洲檀香木填補台灣大量燒檀香市場 1978（民國 78 年）當時的行政院長郝伯村獎勵工廠設立進工業區。剛好符合囤積大量國外開採香料置放空間不足之需求。於是添購了南崗工業用地 3600 坪蓋廠房囤放香材。

- 1991 年中國經濟開放。從事製造加工成品的製造業紛紛出走離開台灣。在對岸廈門馬巷從事製作各式香品回台灣銷售。香料廠下游製作成品紛紛消失，導致香料廠也跟著投資漳州或福建設廠。於是家中經營之兩兄弟因為進中國市場而鬩牆。一方之哥哥擁有所有香料前進中國。一方之弟弟憤而離開神岡廠出外謀生。擁有所有香料進中國設廠之一方，可想見在中國

之勢力。什麼都沒有之一方的弟弟，帶著妻兒出外為生活奮鬥。一開始先在市場擺攤賣成品香。再接一些之前的少數製香業者委託調配製香配方香粉，再慢慢存錢購買香料。當時越來越多的製香業者拋售製香機器、陳文和當時靠著努力賺錢、存錢標會購買他人不要帶離開台灣的製香機器，自己也學習製作拜拜立香、香環。當然香料的研發配製，更是親自研發香味提供給大盤商。

● 2000 年中國經濟崛起，文化思想慢慢改變。中國廣大市場需要天然香料、野生沈香、檀香更是炙手可熱。中國工資崛起，廈門馬巷的台灣人紛紛退出生產，接手的是更多的中國各省進馬巷學習製作成品。再回家鄉經營香品事業。圍田雕刻、各個省份的古玩市場需要更多的香料。沒離開的台灣人也想盡辦法把早期收藏的老香料賣進中國市場，而陳文和知道往後會是個能源之戰，他靠著賺取的金錢再次投資囤積香料。大量的收購野生好料。如何判斷野生香料？當然是看過、摸過、燒聞過的人才能判斷。

- 2010 年陳文和因為手上的越南野生沈香被北京的官員吸引注。於是新竹市議會副議長之邀請陳文和先生搭機赴北京跟某官員分享越南野生沈香來源跟香味辨識交流。 當時在北京的陳文和才知道，原來台灣人早期拿的野生沈香都經廈門、福建、廣東轉進上海、北京高端市場。於是回台灣後、更奠定他的香料資源戰。(天然香料大短缺、價格高漲)

國家圖書館出版品預行編目（CIP）資料

氣質商道 ： 香學 香道 香文化 ／ 李品端著.
-- 初版. -- 臺北市 ： 智庫雲端有限公司,
民 111.11
面 ； 公分
ISBN 978-986-06584-7-7(平裝)

1.CST: 香道

973 111017007

氣質商道 - 香學 香道 香文化

作　　者　李品端
出　　版　智庫雲端有限公司
發 行 人　范世華
美編設計　李雯盈
地　　址　台北市中山區長安東路 2 段 67 號 4 樓
統一編號　53348851
電　　話　02-25073316
傳　　真　02-25073736
E - m a i l　tttk591@gmail.com

總 經 銷　采舍國際有限公司
地　　址　新北市中和區中山路二段 366 巷 10 號 3 樓
電　　話　02-82458786 (代表號)
傳　　真　02-82458718
網　　址　http://www.silkbook.com

版　　次　2022 年 (民 111 年) 11 月初版一刷
定　　價　360 元
I S B N　978-986-06584-7-7

以香養身　以香觀心　以香助人

以香養身　以香觀心　以香助人